玩藝術，酷思考

親子一起學藝術，培養美力與思考力

江學瀅——著

〈推薦文 1〉　　　　　　　　　　　　　　　　　　　　　8

〈推薦文 2〉　　　　　　　　　　　　　　　　　　　　　10

〈作者序〉　　　　　　　　　　　　　　　　　　　　　　13

第一章　孩子需要學藝術嗎？　　　　　　　　　　　　　17

學習藝術的好處 18

塗鴉期兒童使用什麼樣的畫具比較好？ 22 ／增進感官經驗的媒材 25 ／給孩子一面自由塗鴉的牆 28

第二章　充滿視覺圖像的環境　　　　　　　　　　　　　31

從觀看出發，探索世界 32、帶孩子觀看藝術之前，家長可以這樣預備自己 38

視覺影像的心理影響 36 ／解構觀念 39 ／生活中的視覺經驗 40

第三章　充滿圖像的生活環境　　　　　　　　　　　　　43

第四章　認識美感經驗　　　　　　　　　　　　　　　　53

美力發展的五階段 55、透過多元化欣賞藝術，培養獨立思考 64

第五章　一個美術系學生的審美思考之旅　　　　　　　69

親子共讀的趣味藝術史書目 76

目錄 Contents

第六章　用專家的方法思考藝術　77
鑑賞作品的方法 79、現象學鑑賞作品的方法 85
親子藝術遊戲：我說你畫 84

第七章　藝術欣賞的問答之間　93
藝術鑑賞方法的延伸應用 124
藝術鑑賞引導問題小提醒 126

第八章　學習欣賞之後的創作表達　131
兒童繪畫心智發展的六個階段 133、多元藝術發展的軌道 146
兒童畫其所知，而非畫其所見 138／鼓勵兒童的創作 150

第九章　大手牽小手的美術館之旅　151
台北市立美術館 155／國立台灣美術館 161／高雄市立美術館：兒童美術館 166
國立故宮博物院 170／鶯歌陶博館兒童體驗室 176／台北當代藝術館 179／其他適合親子前往的博物館 181

第十章　爸媽最想問的兒童學習藝術問題　183
關於兒童藝術鑑賞學習 184、關於兒童創作 189、關於兒童學畫 193

附錄　藝術相關兒童讀物推薦　200

從展覽環境中自然學習藝術

國立台灣師範大學美術系榮譽教授 王秀雄

本書倡導以輕鬆對談的方式，由親子對話進行藝術的學習，破除一般人認為藝術高高在上的觀念。書中許多案例教導家長如何引導孩子觀賞藝術，協助家長發展適切的問題引導孩子思考作品，並包容孩子的各種看作品觀點。再者，更鼓勵家長能與孩子一同進入美術館，在展覽現場共同學習。

欣賞藝術作品時的不同觀點，好像藝術評論家看作品一樣，因為不同的藝術評論家對同一件作品或同一個展覽，絕不會有相同的觀點。同樣的道理，孩子看畫時也正像藝術評論家一樣，不同年齡階段看作品時，可能因為該心智年齡的價值判斷之差異，對藝術作品產生不同層次的觀賞方式與評價。

此時，家長們若能夠接受孩子對藝術作品不同意涵的解釋與評價，孩子也能愈來愈勇敢的表達出對作品的真實想法。

描述、分析、解釋、判斷這四個步驟，是學習藝術批評的基本方法。這四個步驟開啟觀眾鑑賞的眼光，進而思考藝術作品的意涵。藝術評論家應用這四個步驟時，重點各

不相同，有時強調描述與分析，有時把重點放在解釋與評價，因此形成不一樣的評論方法。無論焦點在哪個步驟，都能透過優良藝術教育的學習，帶來審美能力提升的效果。

本書倡導以這四個步驟的藝術鑑賞方法時，教導家長巧妙的轉化這四個步驟，形成以此為目標的各種引導式問句，並由家長依序提出引導問題，藉此帶領孩子看藝術作品。兒童因此在自然的生活情境中，無形的形成與家長共同學習藝術的習慣。

近年台灣的美術館相當重視兒童藝術教育，無論國立故宮博物院或是北、中、南三區的公立美術館，都在館內設計了兒童專屬空間。遊戲式的空間提供親子觀眾很好的學習去處，也是家長實踐藝術鑑賞問答引導的好地方。

本書作者江學瀅多年來相當關注兒童藝術鑑賞教育，應用許多活潑的方式帶領兒童進行藝術學習。另外，本書引用的作品多來自於台灣的公立美術館典藏品，家長們帶孩子參觀美術館的時候，隨時有可能因典藏品展出而見到真跡。作品前的鑑賞討論，是本書倡導的觀念，也是親子觀眾能從展覽環境中自然學習的方法。

相信本書能帶給不同年齡層的一般親子觀眾，全新的藝術鑑賞學習方法。

藝術拓展孩子面對世界的眼光

臺南市人智學華德福教育推廣協會理事長
臺南市教育局原住民族教育資源中心行政組長

柳佩妏

藝術很療癒，且是每個人與生俱來都擁有的能力。

有個支持塗鴉的媽媽是幸福的。從小畫畫培養了我的自信心、專注力、耐心、獨特的觀察力想像力。目前的我雖然再平凡不過，但透過藝術養成的能力伴我走過人生的各個階段。當我成為兩個孩子的媽，除了期待孩子自然健康的成長，當然希望他們也能透過學習藝術接近美。偶然機緣接觸華德福教育之後，便努力透過各種藝術活動發展孩子健康的感官，享受和孩子一起沉浸在塗鴉的快樂，讓孩子生活在溫暖且有美感的氛圍中。

漢寶德先生說過：「美是想像力的源泉，是人類尊嚴所在，是內在生命的動力。」

聽了這句話仔細的想，雖然從小接觸繪畫，多數訓練在於繪畫技巧的層面，鮮少課程關於體驗美感或作品賞析，更少提及藝術性思考與設計性思維。

閱讀《玩藝術，酷思考》時，從書中提供的實際操作方法，忍不住回顧自己的經驗？當時帶孩子參觀畫展時如何引導孩子感受作品？未來再次帶孩子進入美術館時，還

能帶著他們看到什麼？無論藝術領域或者是非藝術領域專長的爸媽，都可以透過這本書引導的方式，不但自己學習，也帶領孩子進行藝術鑑賞的思考。

再次釐清過去以藝術陪伴孩子的經驗時，同時省思目前投注關心的互動教學法，這真是能夠解決填鴨教育問題，並能引導孩子在畫框內自由思考的方式。書中的第九章中還清楚分析了國內美術館的簡介與推薦，真的是很實用的工具書。不論孩子的年齡層多大，都很適合拿出來看一看，每段時期都會有不同的想法與回顧。

身為一個喜愛藝術並努力創造各種親近藝術機會的媽咪，雖然算不上什麼藝術教育的權威，但在養育孩子這十年來，多次親身體驗藝術教育的堅持下，看到孩子的學習與改變。以下，舉一個生活上的小例子說明。

台灣在幼兒園階段提供孩子使用彩色筆是非常普遍的現象，但對一個學美術的媽媽來說，彩色筆真是最不適合幼兒使用的一種媒材。這主要的原因是彩色筆無法展現肌肉運作的輕重力度，下筆速度的緩急也無法表現出來，習慣性的使用彩色筆讓孩子以為用色只能平塗。當然，更容易一不小心筆頭內凹就無法使用。所以，這樣的媒材根本不會出現在家中，但即便如此，還是無法阻斷孩子在學校使用彩色筆的機會。

兒子上小學一年級時，每個孩子都需要準備一個工具箱，彩色筆自然在這份清單當中。當時刻意避免採購，還特意買了一盒72色的蠟筆試圖取代。兒子不斷吵著要彩色

筆，還說全班每一個人都有只有他沒有，掙扎了快一個月最後還是妥協。不過，工具盒中同時放入了大量的色鉛筆和蠟筆。

到了兒子小學三年級時，很神奇的事情發生了。兒子主動表示，他不需要這盒彩色筆了。這結果令人想探究學校發生什麼事，沒想到他只是輕描淡寫的說：「沒有啊，我就覺得這個東西不好用，放在學校佔空間！」

放棄彩色筆這段時間，包含了一個期望孩子能良好的利用媒材表達創作情感的媽媽，對孩子藝術教育的努力與等待。這一刻的到來，表示孩子此時並非只有單純的選擇媒材而已，還有著孩子對美感的覺知與判斷。

接下來，不知道還有多少火花會出現在我們的親子活動中？魯道夫・史代納（Rudolf Steiner）曾說，藝術活動可以開啟寬廣的心靈經驗。當我們運用色彩繪畫時，我們應用了所有的感官知覺，讓我們從了平凡無生氣的事務中，喚起生命的色彩。我期待著並持續地用藝術滋養著生活，帶領著孩子了解自己，並透過藝術拓展對世界的眼光！

不知從何下手的爸媽或老師，不妨就跟著書中的說明，先帶著孩子踏進美術館，開始「玩藝術，酷思考」吧！

藝術鑑賞之旅

好多年前，在台北市立美術館的市民美術教室開設藝術治療課程時，與北美館志工有許多的交流。不知不覺走入了帶領不同族群觀眾欣賞作品的領域。

由於藝術治療師和美術老師的身分，有機會接觸低幼齡兒童、身心障礙族群、學校資源班兒童，以及各種一般觀眾以外的參觀者。在這段與美術館教育人員與志工密切交流的時光，同時學習到「美術常識」並非導覽工作非做不可的事情，反而是美術館中與作品的面對面，是最珍貴的事情。

本書從為何需要學習藝術談起（第一章），說明視覺化的世界是每日生活經驗。除了眼睛所見的景物之外（第三章），大量的印刷品與各類媒體影音，不斷地影響著生活的各種層面。培養視覺判讀能力與美感欣賞能力，能提升生活的美學素養，涵養內在心靈之深刻感受，是當代公民必備的能力（第二章）。

藝術品來自於藝術家生活的美感經驗，以藝術家熟悉的方式與媒材，透過作品呈現藝術家對世界的理解與感受。只要能理解藝術觀賞的語言，觀眾觀賞的同時，便能跨越

13

時空與藝術創作者進行心靈交流。

隨著年齡與鑑賞的美感能力之增長，鑑賞者能由與生俱來的偏愛期，和隨年齡增長的美與寫實期鑑賞能力，經由良好的藝術教育成長到表現期、風格與形式期、自律期等不同階段的審美經驗（第四章）。

鑑賞方法當中的觀眾中心取向的方法（第五章），事實上適用於所有的觀眾，尤其成為家長帶孩子觀賞時的最佳方法。透過家長有方法的帶孩子觀看作品，不但能讓家長在過程中增進自己對作品的鑑賞能力，增加親子互動與了解的機會，更能在討論作品的過程中，培養孩子的觀賞能力與美感素養（第六章）。

學習欣賞藝術就像一場冒險與尋寶，觀看每一件作品時，從探究作品表像的仔細描述，尋找作品所呈現的樣貌，從主題、色彩、造型、線條、風格等樣式中，尋找通往寶藏的路徑。寶藏是作品的內在意涵、創作者的創作理念、作品樣式的象徵意義等。

親子共同尋寶的過程，思考方式不設限，家長只要學習以適當的方法引導孩子欣賞，接納與支持孩子欣賞作品時的各種觀點，或可發現孩子真是天生的鑑賞家，他們欣賞時對於作品的各種想法可能多過於大人想像。

觀眾中心取向的描述、分析、解釋、判斷之鑑賞基本歷程，能具體發展出各種引導接近藝術的問題，由家長帶孩子看作品時，隨時提出與孩子討論。這個結構化的鑑賞方

式，也能協助家長深度的思考作品（第七章）。

兒童對所見之物的理解，除了透過語言表達之外，非語言的圖象也是重要的表達方式。本書倡導孩子在觀看之後，也透過圖象表達觀看後的想法，或是以圖像表現與藝術家相同的情感。圖象表達能突破語言的限制，將口語無法清楚陳述的事物，以畫圖的方式呈現。每個年齡層的孩子有其心智發展的階段，圖像表現不但能展現孩子對世界的認知，更能由畫面看到孩子的情感焦點（第八章）。

最後，本書推薦北、中、南三區幾所公立美術館的兒童展覽空間以及教育推廣內容，供讀者參考。期望台灣的孩子不但能從畫冊書籍閱讀，認識世界的藝術大師，更能跟著爸爸媽媽走入本土的優質公立展覽空間，學習欣賞台灣藝術家的作品（第九章）。

最後，感謝台北市立美術館教育推廣組以及志工朋友們，多年來的課程討論與邀約，讓筆者在觀眾中心取向的鑑賞方式這個領域有所成長。感謝國立台灣美術館在九二一地震之後的災區教師藝術治療課程，讓筆者更多的學習透過藝術與不同的族群工作。也感謝國立故宮博物院的兒童學藝中心，近年兒童志工課程的討論與邀約，讓筆者發展透過複製品的藝術鑑賞方式。

希望這本書帶給您輕鬆的藝術鑑賞之旅！

chapter

1

孩子
需要學藝術嗎？

第一章

孩子需要學藝術嗎？

「我的孩子需不需要學習藝術？」這真是個好問題。

許多家長在孩子年幼的時候，看到孩子拿筆塗鴉的快樂樣子，興起讓孩子學畫的念頭。學畫可是件大事，以學畫的目的來說，有些家長們單純認為，快樂創作的機會能讓孩子擁有愉快的童年回憶。有些家長認為，創作的自由表達能幫助年幼孩子表達口語無法說出的情感。更有些家長們認為，盡早學習才能啟發孩子的天份。

無論如何，藝術活動是人類心智活動的一部分，**創作過程更能刺激左右腦的統整**，對兒童確實是良好的學習活動。以下從幾個層面看兒童藝術學習的好處。

▼ 學習藝術的好處

❶ 生理發展：協助手部肌肉運動，增進專注力

首先，從生理發展的層面看藝術學習。

無論畫畫或動手做黏土勞作等創作活兒，都能增進手部功能，進而增加視動協調，並在創作活動中刺激大腦運作。

幼兒從十幾個月有能力抓握開始，便有能力進行塗鴉活動。此時的發展隨著身體手臂大肌肉發展與專注力，三歲以下的幼兒僅能以不穩定的手部肌肉張力抓著筆，在極短的時間之內塗鴉，下筆力度輕重不一。與其指稱這個時期的塗鴉為藝術表現，不如說是手臂大肌肉與身體運動的痕跡。

此時父母可觀察到幼齡孩子的專注力極短，可能只有在短短幾秒之內聚焦在塗鴉活動，隨時可能放下畫筆，轉向一旁的玩具。玩一玩玩具，又隨時轉回抓握畫筆，再塗個幾筆，極短時間

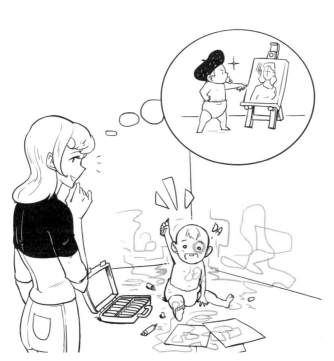

之內又轉向玩具。

這個過程的塗鴉時間雖然很短，如果持續提供幼齡孩子塗鴉的機會，能協助孩子的**手部肌肉運動**，也可觀察到孩子逐漸發展出穩定的線條，下筆會愈來愈肯定，**塗鴉的專注時間也會增加。**

此時期的孩子，使用畫筆的色彩沒有太多特別原因，大多都是隨意抓到靠近自己的筆就畫。由於色彩對幼齡孩子而言，是十分抽象的概念，很難透過「教導」色彩，而讓孩子有意識且有自己想法的應用色彩。事實上，塗鴉是自由快樂的活動，認識色彩並非主要目標，隨意使用色彩更能讓孩子體會色彩敏感度，以及自身對色彩的感受。

台灣第一位藝術治療師陸雅青，從增進視動協調的角度看幼兒塗鴉，認為父母宜選**擇深色筆與淺色紙，讓塗鴉的幼兒清楚看見自己創造出來的線條。**如此，孩子更能在眼睛看得更清楚的塗鴉遊戲行為之下，確認自己的能力。多練習不但強化手部肌肉的運作能力，同時能從眼睛看得清楚自己畫了什麼的紙張上，了解自己控制肌肉的運作軌跡，增進視動協調。

塗鴉期開始的創作表達興致，除了上述增進手部運作與視動協調的經驗之外，這類經驗與整體發展的感官經驗連結在一起。

感官經驗包含了視覺、觸覺、聽覺、味覺、嗅覺等，是幫助兒童認識這個世界的本

體感覺。

當幼兒看到一個陶鈴，好奇的摸一摸，感受它的硬度和溫度，捏一捏有硬度，聞一聞沒有味道，搖一搖發出聲響，這些動作讓兒童用身體感官認識這個陶鈴。藝術創作的過程，進一步讓孩子將自己探索陶鈴過程的感覺畫下來。這過程可能是好奇與有趣的，可能是不解與挫折的，可能單純以視覺觀察後動手畫下造型。綜合而整體的感官經驗豐富了成長，藝術創作的形式整合了兒童的感官體驗。

另外，等比例的低筋麵粉和水，加上少許沙拉油，混合食用色素則能製作黏土。若要防腐耐用，只需加上大量的鹽，並留意保濕，不失為既安全又有趣的創作材料。

❷ 心理方面：幫助兒童表達想法，紓解情緒

從心理層次看兒童藝術學習，藝術能幫助兒童表達想法，展現無中生有的想像力，並且透過創作紓解情緒。

年齡越小的兒童使用口語表達時，可能受限於所能使用的詞彙，而無法清晰明確的表達意義。然而，許多的感受要能被理解與同理，需要聽者能理解其意，因此，語言表達為重要的溝通管道。兒童口語表達時的使用詞彙較少，並不表示兒童感受到的各種情感較為貧乏，反而有許多與大人所能感受到之層次不一樣的部分。

塗鴉期兒童使用什麼樣的畫具比較好？

幼齡兒童有時候很難不把手放在嘴巴裡，因此，畫具的安全性是最重要的條件，目前市面上可找到蜂蠟製作的安全蠟筆，便是很好的選擇，來路不明的品牌則不建議選購給孩子使用。

再者，幼齡兒童手部肌肉正在發展，不宜給予太小太細、且抓握不易的畫具。可選購較粗且顏色鮮明的畫筆，讓孩子在下筆輕重不一時產生不一樣的線條品質，在增進視動協調的過程中，較能讓孩子體會控制身體肌肉運作的力度，所產生的不同畫面。因此，無法展現下筆輕重的彩色筆並不適合幼兒，且彩色筆容易在幼兒力度控制不佳的情況下，筆頭很快損壞，也容易造成小創作者的挫折。

有些家長很擔心孩子塗鴉弄髒衣物，可選擇不易產生顏色細屑，油質成分較高，但色彩依然能鮮明表現的蠟筆。目前台灣生產的幾款胖蠟筆，都有不錯的品質。

親子共同製作創作用具，也是一項非常有趣的活動。色彩的來源可至烘焙材料行選購食用色素，這樣就不需擔心安全性問題。若要製作手指膏，可將食用色素混合漿糊，滑溜的色彩質感很吸引兒童。無論手指畫或彈珠畫，都能有很好的效果。

幼兒可能因為害怕而哭鬧，也可能因為生氣而哭鬧，哭鬧時的聲音與行為表現方式可能不同，卻可能一時之間無法用語言講清楚，因而使照顧者困擾不已。當孩子拿起筆描繪某一件事情時，通常選擇記憶中印象深刻的事，這類畫面一般而言，較具有特殊感受的意義。下筆畫出的可能是一件快樂的事情，也可能是一件生氣的事情，**透過顏色與造型，能展現口語無法表達出的細微情感。**

藝術表達多半為直覺表現，與面對事物的情緒感受之直覺特質是一樣的。

透過藝術表達想像力也是如此。無中生有的想像是心靈活動，在人們玩遊戲、白日夢、幻想當中發生，這些活動讓人們有機會把頭腦裡面各種奇幻的思想付諸象徵性表現。

遊戲的時候，心智上的象徵能力形成各種想像力。因此，孩子在遊戲時把自己想像成各種不一樣的角色，扮演著現實生活中無法扮演的角色；孩子在白日夢中展現自己的幻想，在幻想時，思索自己的期待。心智想像的夢想實現，具有心智層次上滿足期待的意義。然而，無論是遊戲、白日夢或幻想，雖能讓孩子展現象徵化的心智能力，也能帶來高度的愉悅感，卻無法在這類心智思考活動後，產生有任何活動進行的軌跡。

換句話說，遊戲、白日夢或幻想，著重的都是心智思考的歷程，卻不會產生具體結果。藝術創作除了能讓創作者以象徵方法體驗夢想實現的快樂之外，**創作時所留下的作品，是具體的心智運作結果。** 兒童自由表達的藝術作品，可以說是他們的心智活動之表

徵，展現的是孩子創作時的心智歷程，可視為真實世界望向孩子內在世界的窗口。

更重要的是，兒童作品上所表現出的情感，充滿他自身真實的感受。如前所述，兒童的創作表現並非單純塗鴉，而是主動，且具有表達需求的作品，畫他們知道也理解的世界，是口語說不明白的精確感受，是心智運作想像的具體化，更是內在世界的外在表徵。

❸ 心智思考：練習表達，培養獨立思考

心智思考的層面上，藝術創作為複雜的心智活動，從眼睛看見物理世界，經由大腦傳遞感受，篩選了具有個人情感的內容。再經由視動協調的能力，由手畫下來，不但能增進對眼見事物的理解，也能從其中培養獨立思考的表達能力與專注力。

觀者對於兒童作品或許無法全然理解，但對創作的兒童來說，是表達的重要歷程。

雖說圖像可解決口語無法表達的細微敏感之情緒，但口語溝通畢竟是長大過程的溝通主要管道。由此觀點，作品可以成為溝通的媒介，提供機會讓兒童說自己的圖畫故事。當兒童自由介紹自己的作品時，能幫助兒童更為確認自己所要表達的世界是什麼，對自己有進一步的理解，也進一步確認自己的能力，因而增進自我概念。

除此之外，欣賞作品並討論作品，也能讓孩子練習表達，同時培養獨立思考的能力。每一位藝術家創作時，多以自己最為熟練的創作媒材，來展現創作者對各項事務的能力。

增進感官經驗的媒材

由於兒童運用各種身體感官探索世界的興致，幼兒隨時可能在父母不留意的時候，將塗鴉展現在牆壁、沙發、窗戶、桌子、自己的身上等，任何大人感到頭痛的地方。

這類探索與兒童探索世界的感官經驗連結，因為不同軟硬、溫度、粗細、高低等質材的創作原料，能產生不一樣的刺激，帶來不一樣的樂趣。然而，不被大人允許的繪畫底材讓兒童得為自己的探索學習付上代價，討來父母的責罵。

其實解決這個問題很簡單，父母可在紙張之外，準備不一樣的素材提供兒童創作，例如：讓孩子使用蠟筆在不同粗細或不同顏色的砂紙上畫畫，讓孩子探索深淺色蠟筆，畫在粗細不同的砂紙上所產生的不一樣效果。也可選用容易擦拭清洗的水洗玻璃蠟筆，在玻璃窗或玻璃桌面畫畫，甚至選用玻璃紙為底材。彩色玻璃紙發出的滋滋聲與不同色彩的半透明效果，能給孩子帶來創作的感官樂趣。

情感，然而這些情感與所欲表達的內涵全部隱藏於作品的表象之下。

寫實的作品因畫面內容與一般物理世界所見較為接近，因此較易為觀眾理解，但當代藝術表現形式多元，不全然以寫實風格呈現，許多作品的情感隱晦難解，成為觀賞藝術者最擔心自己「看不懂」的因素。正因為「看不懂」，使作品多了許多討論的空間。

兒童不但畫其所知，也以自己理解的世界解讀作品。縱使每一件作品在藝術史的層次具有不同的史學意義，對兒童而言，最真實的是，看到作品後，與兒童自身思維交流之下所呈現對作品的認識。這

不但能反映兒童心智思考的發展，兒童自身也能透過探究作品增進思考能力。

在大人的適當引導之下，兒童能夠對眼前所見的作品，說出自己的觀察內容，並思考作品對自己的意義，展現自己的觀賞思維。

作品討論的過程，並沒有真正的標準答案。兒童鑑賞作品的反應，能夠全然展現兒童當下心智狀態的作品思考。由於作品的多元樣貌，帶領兒童超越平日生活的思考範疇，讓兒童從自己出發，認識藝術家眼中的世界。這個過程可幫助兒童拓展眼界，延展思考能力，並幫助自己從宏觀的角度認識作品、認識環境、認識自己。

兒童無論是將生活所見或體驗，以圖像創作的方式表達出來，無論以口語敘說自己的作品，或透過成人引導而探索作品意涵，都能因為藝術作品真實存在於物理空間的形式，讓兒童觀眾感受到空間界線所形成的藝術之存在感。呈現於紙張或立體作品的創作主題，吸引觀者將視覺焦點聚集於作品上，心智思考專注於探討作品的意義，使兒童藝術相關活動直接帶來增進專注力的效果。

綜合上述，兒童學習藝術的好處多多，從生理、心理與心智思考的層面，皆能使兒童有所成長。再者，若把創作技巧先放在一旁，藝術自由表達的特質，能讓兒童在遊戲的氛圍中輕鬆學習，更能在鼓勵之下，增進視覺記憶與圖象表達能力，終至達成思考與心智成長的目的。

給孩子一面自由塗鴉的牆

孩子進入塗鴉期時，父母最頭痛的大概是孩子以塗鴉到處「表現」，到處「佔領」這件事情了。有的家庭乾脆空出一片牆壁，隨著孩子的身高成長，將紙張往高處貼，讓孩子畫個高興；有的家庭為了防止小孩到處亂畫，乾脆把所有的筆都收起來，防微杜漸。曾有位家長說，送到畫畫班是讓孩子在老師的畫室弄髒就好，家裡為了保持乾淨還是不讓孩子動筆。

在「世界上所有的事情都有規範」的概念之下，藝術創作並非無限擴大的創意，而是在規範之下引導孩子做到最大的創意想像。這個觀念非常重要，人的一生當中，規範等同不可改變的現實，如果要抵制現實，勢必帶來痛苦，不如從創作中，不知不覺的學習規範與限制下的最大創意與成長。

紙的邊緣是規範，媒材的適切用法是規範，創作的時間空間更是規範。從小喜愛塗鴉，但學習在設限的情況之下塗鴉，能讓孩子理解創意規範的重要性。

將家中某一面牆壁空下來，貼上圖畫紙，讓小孩塗鴉，便是規範孩子在這面牆壁裡面可以自由創作，但在其他地方就不可以亂畫。如果家中沒有空間做塗鴉牆，則可以準備一個淺的托盤，在孩子想畫畫的時候，將可能用到的用具都放在托盤

內，讓孩子自己拿到可以畫畫的那張桌子，培養孩子固定空間的創作習慣。就像藝術家有自己喜愛的創作角落一樣。每次創作完成都要學習收拾，就算只是把散落的蠟筆一一放回蠟筆盒，也是一個重要的活動。好的藝術家不會把自己的創作空間弄得髒亂，那樣的環境無法創作好作品。

幼兒一開始的時候一定很不受限，父母不需太多責備，只需要不斷的帶領與提醒，以行動示範哪裡可以畫、哪裡不可以畫，哪裡可以自由表現、哪裡不可以畫到，畫完從一起收拾到自己收拾等等，只要孩子做到就就美言鼓勵。

但是，無論是家中的一面牆，或是某種尺寸的紙張，都屬於既定的規範。規範之內是孩子自由表達的空間，不須以美醜或寫實與否來評斷孩子，那個空間全然是孩子展現的舞台。規範正如大人面對生活有很多的現實面，但如能保有自在的想像空間例如，白日夢、遊戲、創作、休閒、想像等，便更能在現實生活中做自己。

兒童學習藝術的優點

影響層面	增進的功能	多練習的結果	建議
生理層面	增進手部功能	畫面線條愈來愈穩定	多塗鴉
	增加視動協調	眼睛與手部運作更為協調	深色筆、淺色紙
	多元感官刺激	增強探索世界的感知經驗	使用多元媒材
心理層面	表達想法	將內在想法具體化	請孩子介紹作品
	展現想像力	以圖像具體展現想像力	與孩子討論作品內容
	紓解情緒	透過創作抒發情感	鼓勵孩子多使用色彩
思考層面	視覺記憶的統整	增進視覺記憶，豐富圖象表達	以開放問句討論視覺所見
	獨立思考能力	將想像以思考的語言表達	以開放問句討論作品
	展現心智發展狀態	表達展現發展狀態	鼓勵表達而不揠苗助長

chapter

2

充滿視覺圖像
的環境

第二章

充滿視覺圖像的環境

從呱呱墜地張開眼睛的一霎那，我們開始每天生活在視覺世界中。張開眼睛看到這個世界的每個畫面，都是一個一個的圖像。從嬰孩最先留意到照顧者的臉和表情，漸漸擴展到觀看與自己互動之周圍每個人的長相，以及環境空間每一個物件的樣貌。

透過眼睛觀看，嬰孩初步了解自己所在的世界。肌肉發展逐漸完備之後，有能力以自己的力量，透過各種感官探索眼睛所見的世界。

▼
從觀看出發，探索世界

視覺感知（visual Perception）能力，是人類眼睛看見與解讀所見之物的能力。這個能力包括物像投射於視網膜上，以及大腦如何解讀看到的物件。視覺感知讓觀看者能辨識物體外貌，辨別物件的造型。光線之下的造型所產生的明暗與色彩變化，讓眼睛認識造型的時候，加上色彩的豐富性。由大腦理解造型與色彩之後，視覺記憶能短暫記住這

些物件的樣貌。如果想要書寫或畫畫，便透過眼睛看，而動手畫，展現出描繪能力。

人類的視網膜類就好像相機的底片，具有投射物件的物理功能和特質；但投射出來的物像，是平面而缺乏立體感的。透過大腦知覺與視覺，在空間中找到的線索，例如物體與物體的相對位置，或從移動中的物體辨識方向等，藉著這些線索理解空間的適當距離與深度，產生空間中的立體感與距離感。

當眼睛看到物件的造型、色彩、相對位置、運動速度等線索之後，感知力能組織這些視覺所見的條件，形成人們對世界的理解，同時讓人能夠對物體外貌與空間做出適切的回應。

嬰孩從出生張開眼睛，開始了視覺感知的運作。隨著生理心理發展的進步，看得愈來愈清晰，透過觀看，理解的事物也愈來愈多。發展上同時發

生的，還有聽覺、嗅覺、觸覺、味覺等各種感官經驗。最初的感官經驗，從與母親或主要照顧者的互動而來。

客體關係心理學家 D. W. Winnicott 表示，個體最初的經驗來自於和母親的互動。當嬰孩肚子餓的時候，邊哭邊幻想著媽媽的出現；媽媽真的出現時，彷彿幻想成真的滿足。

此時，視覺讓孩子看到母親的出現，聽覺讓孩子聽到母親的聲音，接著母親的擁抱與撫慰，帶來嗅覺、觸覺、味覺的滿足，形成孩子心中安全感與正面感受的基礎。

幾個月的嬰孩開始有能力抓握物件，當大肌肉、小肌肉發展成熟，開始有能力主動的抓取眼睛看到有興趣的東西。此時，色彩鮮艷、造型可愛、能發出聲音、摸起來有不同質感的東西，最能引起孩子的注意。生活中，這類東西讓孩子更為理解世界。因此，玩具世界依循孩子發展的身心需求，設計了許多刺激視覺與各種感官經驗的有趣物件。

視覺、觸覺、聽覺、嗅覺、味覺等感官能力的發展，具有身心發展上的整體性，各種感官刺激能刺激大腦運作，讓孩子與世界的互動愈來愈多，愈來愈聰明。圖像在這個過程中，扮演著刺激視覺思考的角色，透過觀看，孩子不僅能看見眼前具體的世界，還能以視覺閱讀的形式，觀看各類照片、圖片、書籍、影像等，所看見的世界遠超過在生活中親身經驗的世界。

● 視覺訊息的影響

生活中，除了孩子環境經驗中的眼見事物之外，還有好多視覺訊息，這些訊息在孩子學會文字語言之前，就開始影響著孩子的視覺思考。無論是家裡的報章雜誌、大人閱讀的圖書、路上隨意發送的各類廣告傳單、百貨公司的銷售DM、電視上播放的影像、電腦網路上各類影像等，屬於大人世界的圖片，或單純的兒童圖畫書或畫冊等等，所有的圖像不但設法吸引大人的目光，也不斷地影響著幼兒的視覺經驗。

這些人造影像的其中一部分，是各種各樣目的不一的印刷品。除了電視之外，另一部分是大量來自於3C影音媒體的影像，例如來自於網路的YouTube影片、專為兒童設計的卡通或動畫DVD等。這些存在於生活中，如過江之鯽的大量圖像，時常是不經意地出現在大人小孩的面前，人們的眼睛快速閃過這些圖像的整體內容，通常未加思索其色彩、造型、線條等圖像的基本元素，所形成的意義。

一般而言，人們從表象接近圖片，由觀看者主動選取擷獲自己目光的圖像，目光焦點會停留

較長的時間在有興趣的圖像，但是多數時候忽略其中的內涵意義。

例如，大人翻閱報章雜誌或廣告DM時，除了快速瀏覽以圖像形式出現的文字標題之外，大約會從吸引自己的圖像開始理解意義。觀看電視或以MOD選擇節目，或是瀏覽電腦網頁時，選擇性的閱讀和圖像相關的內容，更具有觀看主動發生的主體性。人們可以說是透過主動選擇的圖像來認識這個世界。

對兒童而言，家庭環境中所接觸到的圖片影像，幾乎可說是大人選擇的結果。報章雜誌是大人買來的，廣告DM可能是大人曾接觸過的內容，更不用說電視卡通、買來的DVD動畫、各類兒童圖畫書、挑選過的YouTube影片等。這些觀看內容悄悄影響著孩子

視覺影像的心理影響

家中有幼兒的家長都知道要把血腥暴力、色情煽動、黯黑可怕的圖片收好，以免孩子看了之後有不好的影響。什麼是不好的影響？具體的影響形式是什麼？家長們為何想盡辦法不讓孩子接觸這些圖片？

首先，我們思考眼睛如何主動選擇觀看之物。通常人們會選擇自己想要看的內

容，然而，驚奇聳動的圖片無論如何都會讓人們投注大量的目光，不管這個圖像奇異美妙或是噁心可怕，都可能快速引起觀看者的注意。

以心理學當中的習慣性現象看待這個現象，主要因為人們每天處理大量的平凡圖像，平凡到這些圖像幾乎變成視而不見的等級。眼前突然出現一幅遠超過平凡的美妙圖畫，勢必吸引人的目光。同理，如果在平凡圖像中，出現了噁心可怕影像，一樣會因習慣性現象，從平凡中跳脫出來，攫取人們眼光。

從平凡圖像跳脫出來的影像，並非每一個都能讓觀看者感覺愉悅。

若從大腦記憶的角度來看這個問題。教育經驗中，大家都知道背誦一篇短文需要花上一陣子的努力，背誦時有些許錯誤或漏字都很正常。然而，看過一張有趣的圖片之後，縱使圖片細節無法詳盡的記得，觀看影像帶來的感受卻會存在滿長的時間，更不用說回憶起那種感受時自然浮現的圖片樣貌。同理，如果觀看的圖像帶來的不好感受，也會存在很久的時間。

大腦記憶圖像比文字要容易得多，不動的圖又比會動的圖更容易記憶。如此一來，血腥暴力、色情煽動、黯黑可怕的影像，對大人而言都有不同程度的心理感受影響力，更何況正在認識世界的孩子？這些類型的圖像引發孩子心中的困惑，可怕的圖甚至引來恐怖擔憂的幻想或是惡夢，這結果恐怕是大人不想面對的麻煩。

認識世界的觀點，特別是設計給兒童的卡通或圖畫書，更是透過觀看，潛移默化地傳遞著教育與學習的訊息。

因此，觀看的學習，不需要等到走入美術館。

進入美術館之前，生活中處處都是欣賞與觀看的學習機會。

圖像不受限於語言文字，早在孩子還沒有開始學習語言文字之前，家長便能開始與年幼的孩子進行影像欣賞的對談。從生活的點滴中，學習選擇觀看之物，增進視覺思考能力。

透過觀看，學習思考。透過觀看，發展觀點。透過觀看，成就美學素養。

▼ 帶孩子觀看藝術之前，家長可以這樣預備自己

① 解構自己對藝術的想法

每個人的心中對藝術都有一把尺，這把尺的形狀來自於成長背景的觀看經驗，以及過去自己所受的藝術教育。無論這把尺如何形成，**帶孩子觀看之前，家長可以把自己心中的尺先放在一邊**，首先去除標準答案的概念，與孩子重新體驗視覺經驗帶來的趣味。

解構觀念

　　藝術作品一定要放在美術館裡面嗎？目前台灣的公共藝術發展良好，以台北市而言，捷運站或大型公園皆可見擦身而過的藝術品。這些藝術品或可愛，或長相古怪，但通常都能配合整體環境，在藝術家的環境想像之下，增加生活趣味。當藝術品不再束之美術館高閣，成為市井小民生活的一部分時，藝術已經悄悄地進入每個人的生活。描繪優美寫實的作品，僅是藝術世界的一小部分而已。

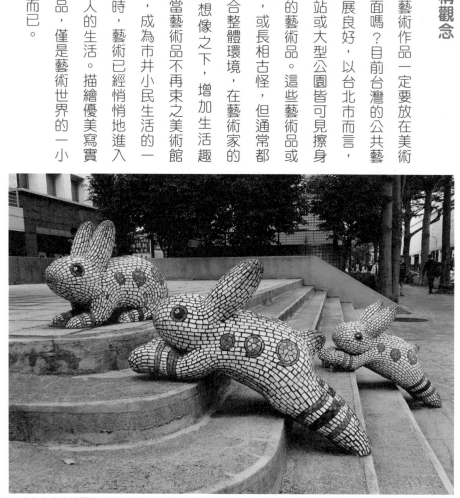

■台北市中山捷運站的線型公園公共藝術。

生活中的視覺經驗

比較以下兩幅生活中的賣場景像，請問大小讀者有什麼樣的想法？

問題一：請問平常家庭所需，在類似哪張照片的地方購買？理由呢？

問題二：請帶小朋友實地拜訪這兩個地方，並請問小朋友的想法。

問題三：請問，這兩個地方，哪一個「看起來」比較美一點？請說說原因。

② **接納孩子對藝術的多元觀點**

生活經驗的差異，讓每個人對於所見之物產生不一樣的想法。不同年齡層的兒童，更因為身心發展帶來心智歷程的差異。例如，學齡前的孩子，自我中心觀點以及充滿想像的奇幻思維，若能接納孩子的多元觀點，必能引發孩子對觀看事物的趣味性觀點，透過觀賞各類圖像而激發更多的想像力。

③ **共同欣賞與討論**

圖片影像能觸及孩子單純生活以外的豐富議題，因此，當圖像成為親子之間的對談媒介時，能增加更多的對話內容。

在增進孩子視覺美學素養之前，為了表達所見之物的各種樣貌，成年人有目標方法的欣賞、分享與討論視覺圖像，首先能增進幼兒的語言能力，

■ 閱讀兒童繪本，能讓孩子在視覺想像中增進不同的心理經驗。
（圖片：繪本《一日遊》，孫心瑜提供。）

應用超過一般生活所需的詞彙。孩子為了表達自己對圖像的想法，能夠刺激思考並增加獨立思考能力，也是重要的好處之一。

著名的媒體文化研究學者波斯特曼（Neil Postman）曾在著作《童年的消逝》一書中，談到童年概念的出現，是因為大家把圖片影像的觀賞，區分為小孩能看和小孩不能看的內容，成功營造出童年的概念。然而，作者在這本一九八二年出版的名著中，論及電視影音媒體入侵普羅大眾生活的全面性影響，區隔兒童能否觀賞的影像愈來愈模糊，導致童年概念的消失。當時所談影響深遠的影像多來自於電視。今日網路無遠弗屆地影響著所有的人，更甚於學者提出此觀點的年代，這些當代網路媒體讓影像的分齡更為模糊，影響兒童生活更多。

生活在現今世代，縱使電信媒體公司與學界不斷開發軟體，協助家長封鎖所謂「兒童不宜」的影像，但實際上具有實質的難度。

若能在現實生活中，由家長篩選能引導討論的影像內容，透過大人引導，增加與生活中各類影像對談的機會，不但可增進兒童的美感能力，更能培養思考力與判斷力，讓孩子逐漸在成長過程中，增加視覺判讀的能力。

chapter
3

充滿圖像的
生活環境

充滿圖像的生活環境

我們的眼睛喜歡看見美麗，感受舒適的事物。

你認為這些畫面美麗嗎？你喜歡什麼樣的圖片？

你的生活中有哪些美麗的畫面？

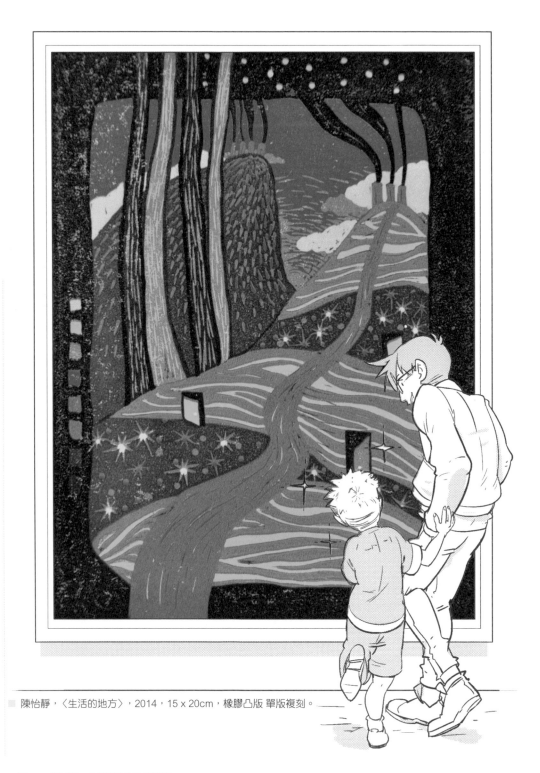

■ 陳怡靜，〈生活的地方〉，2014，15 x 20cm，橡膠凸版 單版複刻。

打開窗戶，
你喜歡什麼樣的景致？

大自然中的動植物，
各有不同的美麗，
生活中什麼時候可以發現它們？

請在生活中和孩子一起尋找具有美感的畫面，拍下來並列印，貼在這一頁，寫下有關這張照片的故事，討論你們認為具有美感的理由。

chapter

4

認識
美感經驗

第四章

認識美感經驗

美感經驗是一種對美的感受。

美感經驗出現在生活中，這感受與生活經驗結合，形成美的體驗。藝術創作是創作者將美感經驗透過各類創作者熟悉的媒材，以藝術形式展現美感經驗的活動，藝術品則是以視覺樣式轉譯的美感經驗語言。

感受是每個人與生俱來的能力。孩子學說話之前，用肢體語言和聲音表達自己；可以握筆之後，還能用圖像表達真誠的情感。圖像不受語言限制，比語言更直接。對孩子而言，也是比較容易傳遞情感的方式。

藝術教育學者認為，美感的能力存在於每個人的內在，自然發展的情況下，每個人都能達到某些程度的美感經驗體察，卻不似發展心理學當中的階段性身心發展，能夠按照年齡逐漸成長。美感經驗需要透過良好的藝術教育學習。

美國藝術教育學者帕森斯（Michael Parsons）早在一九八九年的研究中談到，美感經驗需要透過良好的藝術教育，才能提升審美能力。在他的重要著作《人們如何理解藝術》

（How We Understand Art）一書中，他事先選出許多不同風格的作品，詢問不同年齡層的觀賞對象對作品的想法，再根據這些喜好分析年齡、教育背景、美感經驗等條件，與審美能力之間的關係，發現審美能力的成長與藝術教育的程度有關。

帕森斯因這個研究發現而對藝術教育有極大的貢獻，他發現天生的審美能力能發展到某種程度，更高階層的審美能力發展卻與年齡無關，與創作能力無關，而與良好的藝術教育有更大相關性。這提醒所有的第一線藝術教育者，面對不同族群的學習者時，都需要用符合工作對象心智年齡的學習方法，學習在生活中體驗美感經驗，提升審美觀賞的能力，達到高階的專家式審美能力。這個研究結果也提醒家長，經驗學習與藝術探索的重要性，既不受年齡影響，便可從小小學習。

根據研究結果，審美鑑賞能力的發展可區分為五個階段：一、偏愛期，二、美與寫實期，三、表現期，四、風格與形式期，五，自律期。這五個時期的發展，主要根據藝術教育而來。喜愛觀看賞心悅目的東西，是人類眼睛的天性，這裡就從帕森斯研究的偏愛期談起。

① 偏愛期（favoritism）

家長們帶孩子的時候，會發現年幼的孩子喜歡色彩鮮豔，造型可愛，或是可以發出聲音、會動、好玩的玩具，具有如上述的類似色彩與造型條件的平面圖像，也一樣吸引幼齡兒童的注意。這便是研究人員談到的天生審美能力。

「偏愛」是一種天生的審美態度，從非常年幼的時候就開始發展，學齡前幼兒通常處於這個階段。心理學家皮亞傑將幼兒園以前和幼兒園年齡的孩子，定義為感覺動作期和前具體運思期，這兩個時期的幼兒，在心智態度上非常自我中心。

感覺動作期的幼兒，以多元感官主動探索世界。前具體運思期的幼兒，則以自己的邏輯和理由，思考所面對的事物；他們喜歡玩或看什麼樣的東西，在心態上非常主觀。這可以說，早在孩子們學習什麼是藝術、什麼是美感之前，孩子已經知道要看自己喜歡的東西了。

帕森斯認為，能吸引年幼偏愛期孩子注意的物件，具有一種自然的吸引力。這吸引力和物件本身的意義無關，但和視覺美感的吸引力以及主觀認定的趣味性有關。這些對孩子具有自然吸引力的東西，多半是色彩鮮豔、造型奇特、或具有特殊趣味的物件或畫面。

這個時期孩子的心智能力尚未發展出完全符合現實的現實感，是處於奇幻思維（magical thinking）的思考模式，喜愛自由聯想，可以自由讓自己的經驗與圖像連結，並透過圖像思考其中的意義。這個思維模式之下，圖畫風格或是否符合大人認定的美感原

偏愛期的孩子很喜歡可愛而色彩豐富的作品，因此，卡通動畫創作者、兒童玩具製造商、兒童讀物插畫家等兒童視覺藝術相關工作者，都擅長利用這個特點，創作造型可愛和色彩鮮豔的作品，以吸引兒童注意。當然，在這個概念之下，形成無限商機，無論是兒童繪本或是百貨公司的玩具部門，都充滿這類風格的作品。

則並不那麼重要，這使得偏愛期的兒童不分辨美學的作品好壞或美醜，通常也不批評作品，單純以自己的經驗和想像來觀看作品。

2 美與寫實期（beauty and realism）

帕森斯認為兒童上小學之前，會達到美與寫實期這個階段。這時期的小觀眾已經比較清楚自己喜歡什麼，但還是存在著自己的判斷標準。**美與寫實期的觀眾對於「畫什麼」具有好奇心**，心智對於眼前以視覺意象呈現的物體再現（representation）有一定的標準。

因此，以藝術品呈現的美感再現形式要能看得懂。作品的主題物件像不像，或漂不漂亮，成為審美判斷的重要原則。但創作素材相對的並非這個階段兒童關注的重點。

這個現象非常有趣，由羅恩菲爾（Viktor Lowenfeld）的兒童繪畫心智發展理論看來，喜歡以美與寫實觀點欣賞作品的兒童年齡層，幾乎與他的重要著作《創作與心智成長》（*Creative and Mental Growth*）當中學齡時期的，樣式化時期、黨群期、擬似寫實期的兒童發展階段重疊，而這幾個階段幾乎與小學階段的兒童年齡相符。

羅恩菲爾的研究，談到兒童創作時，造型能力由從生活中的經驗與觀察開始，逐步發展出與自己的認知能力，以及情感連結有關的造型，最後在特定年齡層，形成自己的圖畫樣式。色彩從不具備物體的固定色彩，到有能力表現物理世界的真實色彩。空間表

現上能逐步畫出具有三度空間的能力。

換句話說，小學階段的兒童在圖像表現上，因心智成長而有能力逐漸將視覺的物理現實展現在畫面，無論在表現造型、線條、色彩、空間等技巧的層面，隨年齡成長而更多展現生活經驗與現實的關連，一步一步朝向寫實再現的發展。這顯示學齡階段與審美階段的美與寫實之理解，具有發展歷程的心智關聯性。

美與寫實期的個體較少注意媒材與作品形式，主要判斷是基於作品呈現了寫實的客觀性，開始有能力評斷藝術作品。多數的成年人可以達到這個階段，這類觀眾喜愛技巧上畫得像或是畫得漂亮的作品，不喜歡看不懂的圖畫，具有以寫實為標準的美醜判斷觀念。因此，畫得又像又漂亮的寫實風格作品，相當吸引這個審美階段的觀眾。

❸ 表現期（expressiveness）

藝術作品的「表現」，指的是作品充滿創作者的內在情感。展現內在情感的方式，不一定是漂亮的畫面，或具有看得懂的寫實情境。擁有豐富情感的心像，以藝術的形式出現時，傳遞難以言喻的感受，作品的情感可能以巨大的構圖張力顯現，可能以細緻美麗的畫風強調細膩情感，也可能以看不懂的抽象畫訴說複雜的感受。

具有表現期鑑賞能力的觀眾觀賞藝術作品時，能夠跳脫寫實的審美觀，進一步欣賞

作品，並探求作品的內在情感。對這類觀眾來說，單純表現美麗與寫實的作品不一定能吸引他們，作品本身是否能夠傳遞出多元豐富的創作情感，才是能產生共鳴的重點。

他們能以創造力、獨特性、情感深度做為評斷標準，不會因為看不懂而拒絕欣賞。

強調內在經驗，使這時期的觀眾不如美與寫實期的觀眾那樣重視繪畫題材，他們在意的是，作品展現的特殊情感能否吸引他們的目光駐足。這情感的形式超脫寫實和語言表達，直接透過藝術作品進行內在情緒的深層交流。當作品成功感動表現期觀眾的同時，還要能激發

他們的內在感受，觸動他們的生命經驗。這是表現期觀眾最重要的審美目標。

情感經驗的多元性，使表現期觀眾的審美態度不再侷限於單純的喜好、主觀的美

麗、物像的寫實等，而是能接受作品傳遞出來的各種情緒，在觀賞的時候昇華了情緒經

驗，進而轉化為高階的審美經驗。

近年來台灣的西洋藝術展覽非常多，這類售票且近似商業性的展覽有一些共同

的特質，也就是美與寫實的作品居多。大家可以想見，以美與寫實風格見長的印象

派作品或是文藝復興時期的作品，通常很受到觀眾的歡迎，相對票房也高。較難理

解而具有強烈情感表現性的抽象藝術，或是需要更多藝術思維的當代風格作品或裝

置藝術，多半由公立美術館舉辦而不使票房影響參觀人數。以下幾個沒有對錯的假

設性問題，讀者可以進一步思考自己的想法，並評估自己的藝術喜好。

❓ 花二百五十元購買一張票，欣賞七十幅來自於歐洲的寫實風格作品。

❓ 花二百五十元購買一張票，在一個很大的展覽空間，欣賞三件裝置藝術。

❓ 花二十元門票費用，進入公立美術館欣賞當代藝術。但不會花超過五十元買

門票參觀私人畫廊的當代藝術展覽。

❓ 如果要買複製品掛在客廳，一定要買看得懂又漂亮的作品。

事實上，表現期觀眾欣賞藝術作品時，依然具有相當的主觀性，只是這個主觀不同於偏好期的造型與色彩，也不同於美與寫實期的物像寫實，而是在欣賞時，主觀的連結美感與生命經驗，讓藝術作品不斷地以圖像的跨文化語言進行交流。因此，世界名作對表現期觀眾不一定重要，能否連結自身經驗與感受，才是動人的欣賞經驗。

❹ 風格與形式期（style and form）

相較於表現期，風格與形式期的觀眾能超越主觀，而與作品進行情感交流的連結，並且更進一步由理性與客觀的角度看作品，這個過程充滿藝術本質的探索。接觸藝術作品的時候，舉凡作品的各種表現性元素，例如色彩表現、空間比例、造型內涵、肌理質感等，風格與形式期的觀眾都能由社會文化脈絡的意義層面進行審美評析。

要能夠從理性與客觀的角度看作品並不容易，首先得學會如何看作品，這不但要從藝術品表象展現的形式進行作品賞析，還要能從感受的層面，用心感覺。

這時期的觀眾進行作品賞析時，縱使他們強烈感受到藝術家透過作品說了什麼，他們能將主觀的感受與想法放在心中，積極而客觀的評析創作者透過藝術本質展現了什麼樣的世界。

從創作媒材的角度，他們能夠體察媒材在展現創作意涵的影響；從風格的角度，他

們能理解藝術家選擇某種媒材展現創作風格的關係；從時代背景的角度，他們能思考時代風格對於藝術家風格形式的影響。

風格與形式期的觀眾，不但能感受作品，也有能力評斷作品的價值。當然，這是一種專家式的鑑賞方式，每個人都可以透過學習而獲得這個能力。

5 自律期（autonomy）

自律期的觀眾看作品的時候，具有開放的心胸與中立的態度，不從作品的寫實美醜評斷，也不會因為個人主觀喜好評斷作品。簡單的說，他們什麼都看，是藝術欣賞的雜食者。

這類鑑賞者的觀賞方式，同時具有主觀感性與客觀理性的態度，不但能從主觀的個人感受與經驗連結層面欣賞作品，也能從客觀的藝術史與社會脈絡層面欣賞作品，更能跳脫主觀與客觀，在審美觀念中具有未來性的提出個人獨到見解。

他們觀賞作品時，能夠深刻的與藝術家產出作品的情感脈絡結合，貼近作品的情感表達而與之產生共鳴。然而這個主觀想法與感受的產生，是基於對作品欣賞時的中立態度，並非審美能力發展初期那種純然主觀的態度。欣賞作品時所產生的感受是深刻的，卻不是根植於個人喜好，不一定連結個人生命經驗，而是基於審美能力，產生對作品的

情感表現之深度理解，體會藝術家創作時所傳遞出的情感生命力。

從社會文化定位的角度看作品時，他們能夠由認知的層面理解作品在藝術史上的重要性，從史學脈絡看藝術家產出作品時的時代意義。在認知層面上，確實需要高階的藝術史學習，才能夠了解一件藝術作品的豐厚知識，將藝術家、藝術家的創作背景、創作年代、時代風格、社會意義等各層面，找到時代脈絡走向中的作品定位。

自律期欣賞者看作品不但要能體會作品傳達的情感，也要能站在歷史定位中看作品。最重要的是，他們還要能突破主觀情感與歷史定位的問題，適時的對傳統觀點提出質疑，進而對作品的審美觀提出個人欣賞的讀到見解。

這個時期無疑是專家鑑賞方式，這類美感判斷屬於評論的專家等級，透過美感認知能力以及自我內在情感共鳴的不同角度，深刻體會與理解作品，需要透過高階學習獲得。

由以上結果看來，每一個人天生具有偏愛期的鑑賞能力，也一定能發展出美與寫實期的能力，但能否到達表現期，則與欣賞者個人對作品的敏感度，和藝術欣賞的學習能力有關。

■ 中央作品：孫翼華，〈藻荇樂Ⅱ〉，2010，66 x 97cm，膠彩。

一般而言，偏愛期的兒童，通常對所有的繪畫風格都喜歡而少批評，這是研究結果所發現的事實，說明偏好期兒童對不同風格作品高度接納。美與寫實期，可能是所有的審美能力中，與年齡發展較為相關的階段，但不表示這階段的觀眾沒有能力欣賞更多元的作品，以增進視覺判讀的豐富性。

雖然帕森斯的研究沒有說明表現期之後的高階欣賞能力，與年齡和發展階段的相關性。台灣重要的藝術教育學者王秀雄教授認為，**藝術鑑賞能力發展的快慢，理應與教育有關**。好的視覺鑑賞引導，以及優質的藝術鑑賞教育，能夠讓由初階的偏愛期或美與寫實期，逐漸達到高階的表現期、風格與形式期或自律期。

藝術鑑賞教育不受年齡限制無庸置疑，這觀點提供藝術教育者與家長參考，兒童需要良好的藝術鑑賞教育，以增加藝術鑑賞的視覺判讀能力，並有機會將藝術作品表達的情感連結於自己的生活經驗。

審美能力的研究結果也提醒藝術教育者，適切選取的圖像與藝術品，能夠提高藝術教育活動的效率。**對於幼齡欣賞者**，若能選取色彩鮮豔且具有明確圖像主題的作品，可能在短時間便攜獲兒童目光，增添欣賞與討論作品的樂趣。**對於學齡欣賞者，美與寫實**的作品能滿足他們的心智理解能力，擁有良好的學習結果。

引導偏好期和美與寫實期的觀眾探討作品中的情感，意圖提升表現期的鑑賞思考

時，可以選擇具有強烈情感表達的作品，例如野獸派或梵谷的作品。這類作品在形式上還保有看得懂的具體造型，不至於如抽象畫那樣難解，卻有著強烈表現的色彩，能夠吸引觀眾，又能引起觀眾好奇，透過作品表面形式，思考內在的情感表達。

藝術作品的形式眾多，不一定選擇平面作品探討情感表現性。當代有許多裝置藝術或現成品創作，因著物體本身展現的物理性特質，有時候比平面作品更能引發情感連結，甚至對於年幼的欣賞者來說，也能透過欣賞作品的臨場感，更直接地討論作品要傳達的意義與感受。

透過多元豐富的作品欣賞學習鑑賞思考，不但能讓孩子澄清與理解自己的想法，更因鑑賞探索的內容沒有標準答案，能讓孩子培養獨立思考的能力，是現實生活的學習情境中，既能保有認知層面的學習，且同時擁有思考判斷的學習範疇。當然，多練習就會有收穫，達到王秀雄教授所說的「以經驗為基礎的智慧」。

chapter

5

一個美術系學生的審美思考之旅

第五章

一個美術系學生的審美思考之旅

愛麗絲在大學念美術系的時候，中西美術史的學習是學科重點之一。班上每一位同學無不努力將老師給的資料背誦下來，畢竟這是和自己專業最相關的學問。

這些美術系高材生，從小到大以考試為根基的學習方式，成為學習美術史的基礎。上課盡量專心聽講，專心看幻燈片，努力做筆記。下課後、考試前，拚命閱讀課本，盡量把老師給的講義熟背，熟記上課筆記。考試的時候，練就反射動作的寫考卷模式。愛麗絲記得，考試時總有十張幻燈片的簡答，寫的時間很短，必須在打出幻燈片的兩分鐘之內，把自己知道和作品有關的作者、作品名、創作年代、創作背景等，全部清楚的寫出來。

除了大量閱讀美術史知識之外，在網路還不發達的時代，翻閱畫冊是重要學習方法。愛麗絲的同學們在討論作品時，會以找到的畫冊為基礎，進行作品風格表現的討論，順便翻閱老師上課沒有講到的作品說明。奇怪的是，週末假日雖然大家會相約到美術館看作品，卻從來沒有人質疑用畫冊學習有什麼問題，因為畫冊總是提供那麼多的知

識訊息。

　　後來，愛麗絲幸運有機會選擇到藝術之都紐約念研究所，時常有機會到美術館參觀。第一次進大都會博物館的時候，看到許多過去在畫冊裡看到的作品，由於愛麗絲曾經熟讀書本，因此非常了解每件作品的身家背景，見面時如探望老朋友一般的熟悉。然而，博物館中有更多從來不曾見過，也沒有出現在美術史書裡的作品。這些作品看

起來也挺不錯，有的來自於藝術史書裡有名的作者，有的風格接近，卻從來不認識，她不但沒有聽過這些藝術家的名字，也沒有看過這樣的圖畫。博物館中這類書本裡沒有的作品好多好多，數量遠遠超過書中認識的作品。

對愛麗絲而言，除了那些不認識的，還有許多作品的畫面風格彷彿熟悉，其實並不真的認識。除了那些書上讀過的之外，其他的藝術家姓名更像無邏輯的文字般，怎樣也記不得。

愛麗絲一心想更認識這些新朋友，眼睛瀏覽著作品說明牌，手上拿著電子字典不斷查著作品說明上看不懂的文字，耗時甚多，但對作品了解卻不多。更糟的是，愛麗絲發現自己的專注力竟放在說明牌而不是作品上，開始懷疑自己到底是在看畫還是學習語言，有著大好機會真正面對藝術本尊，卻不知道可以單純的用心體會。

這段時間，愛麗絲遇到一位好朋友安莉。她的大學學習藝術史經驗給愛麗絲很大的衝擊。安莉畢業於台灣的高中，之後隨家人移民到美國讀大學，大一選修藝術鑑賞的通識教育學分之前，對藝術史一無所知。安莉告訴愛麗絲，第一次的課程有個作業，要到學校附近的美術館參觀，看中世紀時期的木雕耶穌像。

愛麗絲心想，這麼困難，還沒有學過就要去看，還要寫報告，怎麼寫得出來？

安莉說，老師規定一定要進入那個城市的最重要美術館，指定某一個中世紀展覽

間，只看這一間，必須仔細看，不可以看展覽標牌和作品說明，回家得寫報告。

這時，愛麗絲從小到大的考試思維又想，這麼難，不能看標牌和說明，簡直強人所難。

中世紀基督教藝術是台灣最難接觸到的內容，耶穌雕像中的象徵性故事也是台灣文化脈絡中比較難理解的部分。才到美國的第一個學期，安莉就要評論中世紀基督教藝術中的基督雕像，何其困難？愛麗絲想像，如果把台灣重要廟宇的媽祖都聚集在一個展覽空間，要一個才到台灣沒多久的西方人只看展品，不可以看展覽說明，就用中文寫報告，應該是非常困難的任務。

愛麗絲到紐約念研究所之前，在台灣的考試制度中學習，便以自己學習藝術史的經驗思考這件事情。以為閱讀，記憶，不斷的記憶，大量的記憶，考試高分通過，擁有許多知識才叫做學習，報告也才寫得出來。殊不知，這種單一路徑的學習，是把自己框架在片斷的學習方法中，並非學習的全部，更不宜全面套用在視覺藝術的學習。

安莉告訴愛麗絲，她的報告獲得老師青睞，在隔週的課堂讀給大家聽，因為她仔細的看那些木雕耶穌像，哪個比較瘦而艱苦，哪個比較圓潤安康，哪個表情充滿救世情懷，哪個表情深思熟慮，哪個冷而不近人情。最後，還評斷哪個長得比較帥，如果要選男朋友就要選那個等等。

這段談話內容，讓愛麗絲感到十分驚奇，也意識到自己過去學習方式的膚淺，只有知識，沒有真正的審美。

當時的愛麗絲無法理解，不具備藝術史知識的認知背景，如何能欣賞圖畫，卻忽略人們從出生之後，眼睛看東西是天性，觀看物件和基本的審美判斷能力也是天性。

突然間，愛麗絲理解心中「努力背誦藝術史書裡的各種知識，期望自己哪一天與真跡面對面的時候，能夠提取過往所學，好像老友見面面那樣，能夠了解對方」，這個概念真是不堪一擊。

仔細想想，假如有一天，眼前出現一件從來沒有見過的美妙藝術品，沒有人知道這是誰的創作。這情況當然不會有作品標牌說明，也沒有任何書籍查得到作品簡介，難道就無法欣賞？

當我們的語言受限時，例如，不懂法文到巴黎看羅浮宮，不懂德文到柏林參觀博物館島上的波加蒙美術館，甚至在懂英文卻淹沒在大量不熟悉的藝術作品說明文字時，人們應該還是可以用最天然的本性，張開眼睛看，連結自己的經驗，選擇喜歡的作品多看幾眼，舒服輕鬆而自在的逛美術館。

藝術史的認知學習並非不重要，但不是藝術鑑賞的全部。想像一位創作者站在自己的作品前，真誠面對他自己，真誠投注創作情感在作品上，我們何其有幸，站在與創作者創作時的同一個位置感受創作者投射在作品上的情感。這是藝術鑑賞最可貴的事，當有機會站在藝術真跡的前方，站立在藝術家創作時的角度，透過作品進行跨越時空的心靈交流，是何其感動的事情！

註：愛麗絲是作者的英文名Iris。安莉是作者的好朋友吳逸仙，現居美國，大學中文系教授。

親子共讀的趣味藝術史書目

以下書籍可以讓父母與孩子在學習觀賞藝術之前，對藝術史有些了解，家長可以根據孩子的年齡，來選擇適合的書共讀。

《彩圖易讀版藝術史年表》，漢宇歷史編輯部，漢宇出版社。

《問出現代藝術名作大祕密》，Courant, I. B. ／著，周明佳／譯，漫遊者文化。

《這幅畫，原來要看這裡》，宮下規久朗／著，楊明綺／譯，新經典文化。

《藝術的故事》，Gombrich, E. H. ／著，雨云／譯，聯經出版。

《藝術史101：從印象派到超現實主義》，王德育／著，活字文化。

《用年表讀通西洋藝術史》，蔡芯圩、陳怡安／著，商周出版。

《寫給年輕人的西洋藝術史：超漫畫圖解版1-3冊》高階秀爾／著，桑田草、鄭麗卿／譯，原點文化。

《法國人帶你逛羅浮宮：看懂大師名作，用問的最快》，Courant, I. B. ／著，侯茵綺、李建興、周明佳／譯，漫遊者文化。

《看藝術學思考：看得不一樣、想得更靈活的創意思考技術》Perkins, D. ／著，莊靖／譯，原點文化。

chapter

6

用專家的方法
思考藝術

用專家的方法思考藝術

有志於帶領孩子欣賞藝術作品的家長，可能有個很大的困擾，擔心自己若沒有良好的美學素養，或是沒有足夠的藝術史知識，能不能讓孩子學得好？再者，引導孩子學習藝術鑑賞，有沒有標準方法？或是有任何好方法？

以上擔憂很正常，藝術史確實難以入手學習，書籍動輒超級大本，裡面的歷史脈絡往往複雜無比，藝術家單是本人的姓名就成千上百個，加上相關的家族成員和藝術學習歷程，藝術發展過程的週遭人等，無數的藝術家根本記不起來。

西洋藝術史大大小小的風格流派眾多，時代風格形成的過程，時常得思考當時的社會背景與文化脈絡，或還得加上相對困難的宗教哲學思考。以圖像而言，主題內容，除了來自創作者的創作動機，可能是早期具有宗教教化意義的象徵符號，也可能得自於藝術贊助者的喜好，還得考量創作者的情感表達與複雜的心智思維。最後，不僅僅是文字閱讀，還要把文字說明和圖像欣賞結合起來學習，是耗費工夫的學習。

鑑賞作品的方法

一般學習鑑賞作品的方法，使用藝術評論的「描述」、「分析」、「解釋」、「判斷」這四個步驟。

雖然藝術評論的方法很多，但這四個步驟提供初學者，具有結構的學習方式，能夠按部就班的學會看作品，甚至能夠評論作品的方法。應用這四個步驟的觀賞對象是藝術作品，觀賞過程因著四個步驟評析方向的差異，形成兩種取向的鑑賞方法：藝術史取向以及觀眾中心取向。

藝術史取向的鑑賞方法

藝術史取向的鑑賞方法，類似前一章所謂單一路徑的認知學習法，學習過程需經歷大量閱讀、反覆記憶、圖文搭配觀看等，從認知的層面認識藝術作品。

這個取向之下的「描述」，內容為藝術作品的創作背景之客觀描述，舉凡藝術家姓名、身家背景、自陳之創作理念、作品標題、時代風格、創作媒材等，所有客觀的資料，都是描述的內容。這些內容來自於藝術史上的記載，屬於真實客觀的資料內容。

藝術史取向的「分析」對象，指的是分析作品上的客觀視覺形式。能被分析的內容

是藝術作品表象上的形式。例如，色彩分布形成怎麼樣的畫面，線條品質的樣式如何影響著風格，構圖線分析起來是什麼樣子，主題與造型表現的相關性，空間表現與整體作品的關係等等。分析的過程，內容是客觀的，多數的分析內容可能來自於藝術史上已經有的評論加以說明，沒有太多觀眾的主觀意見。

分析之後的「解釋」，探討的是作品的內在意涵，解釋之立基點在於藝術史上對於意義的定位與說明。例如，作品主題具有什麼樣的時代意義，或具有宗教上的象徵意義，作品中流露出哪些創作者個人所欲傳達的訊息，作品呈現的形式具有什麼樣的社會意義等等。

藝術史取向之鑑賞方法，重點在於給予作品歷史定位的判斷。藝術評論者此時的評論，理應具有歷史的公正與客觀性，才能幫助未來的觀賞者理解作品的史學定位。當然，歷史上不乏判斷錯誤的藝術評論者，最著名的，如印象派藝術家初發跡時，受到評論家嚴厲的嘲諷，但具創意的藝術家們終究在藝術史的發展中獲得平反，得到

極佳的評價。同樣的，也有評價極為準確的藝術評論者；例如，二十世紀中期的現代藝術評論家葛伯格（Clement Greenberg），成功的評論了抽象表現主義，創作這風格的藝術家，例如波洛克（Jackson Pollock）便因他的評論留名青史。

・觀眾中心取向的鑑賞方法

如果藝術史取向的方法，幾乎充滿著歷史正確性的議題時，觀眾中心取向的鑑賞方法可說是另外一端的觀點了。以觀眾為中心的鑑

藝術史取向與觀眾中心取向的鑑賞方法比較

	藝術史取向的鑑賞內容	觀眾中心取向的鑑賞內容
描述	對作品背景進行客觀的描述	觀眾直接對作品進行客觀描述
分析	分析作品的形式要素	依據客觀描述的結果，進行作品分析
解釋	解釋作品形式之下的意涵與象徵，以及文化脈絡之下的意義。	依據客觀描述與作品分析，進行作品意義之解釋
判斷	說明作品在藝術史上，所獲得的判斷與價值定位。	由觀眾主觀角度出發，根據描述、分析與解釋的內容，進行價值判斷的鑑賞方式。
優點	從認知層面增加藝術史學的知識，從歷史文化脈絡了解作品。	沒有作品說明或語言受限的情況，也能自在的鑑賞藝術品，並培養獨立思考的能力。
缺點	鑑賞需先具備知識，在無法獲得作品說明，或語言理解受限的情況下，鑑賞與評論受到限制。	誤以為可以不需要理解作品的背景資料，對作品從絕對主觀的角度判斷。

賞方法，無疑是主觀居多，卻不代表可以隨意論斷藝術品，這四個步驟還是在基本的架構下，由客觀的表象開始進行欣賞的旅程。

首先，觀眾可以依已意觀看作品，對作品進行客觀描述。描述不是件容易的事情，最好描述到沒看過的人也彷彿看見一樣；意思就是，這描述必須非常客觀仔細，能把作品的細節都描述出來。

描述本身具有思考性，在觀看與描述的過程中，凸顯觀看者的思維。首先，人的眼睛會先留意到自己有興趣的內容，有時候會先看到感到好奇而古怪的內容，有時候對獨特的色彩先感到興趣，有時候看向某種獨特的構圖張力。這個過程能幫助觀者整理自己的視覺焦點，一一說出來。敘說之後，慢慢的又能發現作品上更多還沒有看到的細節，再進一步仔細描述，會發現自己愈來愈了解作品。

描述呈現一種觀看者的思考過程，愈客觀的描述，愈能幫助後來的分析與解釋的過程，因為這是一個順暢的思考過程，仔細的觀看和客觀的描述之後，心中勢必興起一些對作品的好奇與問題，描述的內容因此成為分析與解釋的資源。

仔細描述的過程，觀者可能已經開始思考，主題造型的意義、色彩描繪的可能性、構圖張力所欲表達的內涵等等，因此部分藝術評論者將分析與解釋，當成同一個步驟。

簡單的說，就是根據客觀描述的內容，進一步思考藝術創作者為什麼要這樣做？藝術家

想要透過這樣的藝術創作媒材，表達什麼樣的內在情感之外，有沒有任何藝術家想要展現而具有社會文化意涵的主觀意識？作品形式除了展現情感之外，分析與解釋的思考，幫助觀眾在觀賞的過程，不斷探索藝術家的創作動機。

觀眾中心取向的價值判斷，存在著觀者的主觀性。由客觀描述藝術品的過程，從藝術作品的表象進行客觀敘述，描述的內容提供分析與解釋進行時，不斷思考與探索作品，探索可描述的表象與不可見的內在涵義之間關係。循環探究的過程，是現象學理解真相的過程，培養觀賞者探究與獨立思考的能力。到了判斷這個階段，個人思考力形成判斷的內容，能成就判斷的價值。

論價值判斷似乎是件困難的事情，尤其在台灣考試制度的讀書訓練之下，我們很容易在確立事件的價值判斷時，以對錯來評斷自己的想法。然而，藝術無標準答案，觀眾中心取向的藝術鑑賞方式是自由的，如同藝術評論者寫下評論的言語時，沒有人知道他們的評論在歷史上，能不能真正的形成所謂的藝術之歷史定位。正如首先批評印象派的評論家，將印象派作品形容的一文不值，但現在大家都知道他們對印象派所下的不堪言論，原來無法預視這群年輕藝術家能擁有崇高的歷史定位。相對的，成功下評論的評論者，同樣無法預知自己對藝術創作者的評論，能否真正形成藝術的歷史定位。

因此，大膽的思考藝術評論吧！

親子藝術遊戲：我說你畫

事前預備：

- 準備簡單畫具和紙張，選取簡單的圖像，無論是藝術作品、攝影作品或任何圖像都可以。主題、造型、色彩、構圖等作品元素不要太複雜。

遊戲步驟：

- 第一輪首先由孩子選一件作品，父母不能知道是哪件作品。請孩子仔細觀看作品並描述作品；孩子描述的同時，父母將孩子描述的內容畫下來。可同時和幾個孩子一起玩。

- 第二輪換父母選一件作品，仔細觀看並描述作品；由孩子同時描繪父母所說的作品。

- 雙方都完成之後，把藝術品原作拿出來欣賞，比對描述之下畫出來的作品，討論哪裡描述的差異較大。

遊戲目標：練習仔細觀察，練習用語言描述圖像，語言與圖像比對的趣味。

遊戲規則：不可偷看原作，不可嘲笑畫出來的作品。

進階玩法：討論過後，將畫出來的作品加以想像，畫成自己想要的作品。

現象學鑑賞作品的方法

然而，兒童正值皮亞傑發展觀點中的具體運思期，他們的思考原則，來自於具體的經驗和熟悉的情境。因此，所有的學術語言對兒童而言，可能都太過於困難，甚至直接以描述、分析、解釋、判斷，這樣的詞彙與兒童討論藝術作品，兒童可能無法全然理解這四個步驟在藝術鑑賞上的意義，也可能對這類詞彙不感興趣，遑論探究藝術的「價值判斷」？

面對這個問題，家長以問題引導兒童思考相形的重要。如果能將難以想像的抽象情境，轉化成為生活相關的具體情境，還要能用兒童有興趣的語言對談，則能增加藝術鑑賞學習的趣味，也能在探索的過程中，增進親子互動與理解。

由現象學方法理解這個過程，或可協助家長在進入問題引導的說明之前，更清楚明白設立問題的目標與方向。

有目的性的問題引導，正如在藝術探索的大海中開了一座燈塔，引導著藝術鑑賞的航行有好的方向。這個引導必須符合小觀眾的需求，又必須符合提升審美能力的目標。

以現象學的方法，介入觀眾中心取向的藝術鑑賞學習，乍聽似乎十分困難，其實還算能保有簡單明瞭的結構，而按部就班學習。許多人一聽到「現象學」這個詞，通常感

覺困難而心生恐懼，甚至敬而遠之。

尤其，這詞聽起來那麼哲學。

現象學由哲學家胡塞爾（Edmund Husserl）提出來，他認為世界上各種事物的現象，都要從事情的整體來了解。從整體的角度看，每一件事物看得到的表象以及看不到的本質層面，兩者之間不是對立的元素，只是整體的部分樣貌。了解事物的真相時，能從表象探究而獲得本質的義意。

由現象學的觀點，學習探究藝術品時，看重的是如何從藝術的表象理解藝術的本質。藝術家的創作活動是現象，可藉此探索藝術創作的內涵與意義；創作活動的結果所產生的藝術作品，是客觀可見的表象，可透過藝

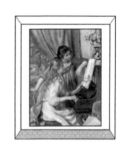

術鑑賞活動，探究藝術作品的本質涵義。這些探索不需要安排特別的情境，能夠在生活中的自然情境發生。親子間的藝術對談與鑑賞探索，便是最好的現象學概念之下的現象循環探索，目的是追求藝術的意義與價值。

追求現象本質的現象學是一種方法，從部分與整體、同一與多重、顯現與不顯現這三個層次來進行。

❶ 部分與整體

意思是看作品的時候，主題、造型、色彩、線條品質、空間等各個畫面元素，都可視為是作品的部分，每個元素皆可拿出來單獨描述與探究。然而，各個部分並非單獨成立，因作品的表達是以整體的形式呈現，單獨看無法理解整體，所以分部探查之後，必須統合看整體，才能真正了解作品。

❷ 同一與多重

客觀的描述之下，能以不同的觀點分析與解釋作品。多元觀點探究作品時，猶如從不同面向理解作品，在作品的探究思考與鑑賞的過程，逐步接近藝術現象的本質，對作品達到最深入的理解。

❸ 顯現與不顯現

此處指的是作品中的虛與實之意義。實的部分是視覺可見的作品表象，虛的部分是看不到的作品意義。觀眾透過客觀描述，接近作品直接顯現的部分，為作品所進行的分析與解釋之思考，則正是探索作品不可見之象徵意涵的探險。

以現象學的方法鑑賞作品，應用藝術評論中的描述、分析、解釋、判斷這四個步驟，更需進入上述三個現象學結構交織循環的過程。這三個現象學結構，不能偏廢任何一組，同時在部分與整體、同一與多重、顯現與不顯現的往來探索，進入現象循環的情境，達到現象還原的層次，終究能夠追求藝術本質的理解。

親子藝術活動中，如果能將藝術評論的四個步驟，轉化為父母透過問題引導孩子觀看的過程，則親問子答之時，在描述過程愈仔細的觀看，局部與整體一來一往的觀看與討論，更在問答之間，逐漸進入分析與解釋的探究，此問答能循環往返於思考藝術家的創作意圖，並探究作品的內在象徵，更能利用往來對談，分享作品之價值判斷的內容，一步一步走在現象學探索的路徑上，以觀眾中心取向的方法了解作品的藝術本質。

以下兩件作品，分別以藝術史中心的鑑賞方法，以及觀眾中心取向的鑑賞方法寫下一小段導賞文。範例一是雷諾瓦（Pierre-Auguste Renior）的〈彈鋼琴少女〉。這件作品畫風寫實，一眼就可以看出圖畫的主題。再者，以雷諾瓦在台灣的知名度，相關資料比

較容易查閱，要從藝術史取向的方法讀畫，相對的簡單。第二個範例是美國抽象表現主義藝術家波洛克的代表作〈秋天的韻律〉。在眾多波洛克的潑灑技巧作品中，這件收藏於紐約大都會博物館的代表作，可能屬於兒童眼中亂畫等級的作品，卻是抽象表現主義的代表作。這件年代晚近的作品，若非對現代藝術史有基本知識，知道作者姓名或是畫派名稱，否則很難從關鍵字查閱資料，若由觀眾中心取向的鑑賞方法，如何欣賞呢？

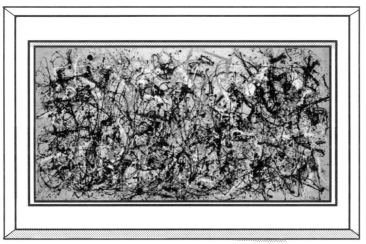

■〈彈鋼琴的少女〉，雷諾瓦。1892年，112x84cm，巴黎奧賽美術館收藏

■〈秋天的韻律，第30號作品〉，波洛克。1950年，266.7 x 525.8cm，美國紐約大都會博物館收藏

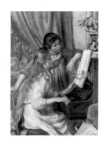

〈彈鋼琴的少女〉
雷諾瓦。

雷諾瓦是法國印象派的代表藝術家，風格溫柔具有詩意，擅長描繪女性人物，內容傳遞給人親切的感受。雷諾瓦非常喜愛彈鋼琴少女這個構圖，因此，他不斷重複描繪同一個構圖，至少畫了五幅相同構圖的作品。

這件收藏於巴黎奧賽美術館的代表作，是畫得最細緻的一幅。彈鋼琴少女蓬鬆的金黃色頭髮，以及琴鍵上的粉嫩手臂，整幅作品使用橘黃色與紅暖色調，使這個彈琴的空間處於溫暖的光線下，成功地營造了華麗恬靜的氣氛。

畫面前方的少女坐在鋼琴前方，眼睛盯著琴譜，似乎正在研究琴譜的內容。她的左手扶著琴譜，右手放在琴鍵上。

這個姿勢看來，對琴譜的內容還不熟悉，但她努力的讀著譜，和另外一位同樣看著琴譜站在後方女孩，似乎共同研究著怎麼彈比較好。

彈琴的女孩有著一頭金黃色的秀髮，梳理整齊簡單的綁著藍色蝴蝶結，藍黃對比，讓這蓬鬆的頭髮更顯秀麗。這位女孩穿著珍珠白色的衣服，輕巧的層次表現，讓這件衣服更顯得柔軟。

後方的女孩穿著橘紅色的衣服，雖然與更後方的窗簾顏色相仿，但色系相同，共同為作品營造了溫暖的氣氛。

兩人的表情專注，生動地展現出鋼琴前方凝視琴譜的樣子，時間似乎暫停，讓她們先把琴音研究清楚，彷彿圖畫的下一秒鐘，就要流洩出美妙的音樂。

這件作品風格寫實，畫面上無論是右上方的瓶花、後方的華麗窗簾、看似美妙的窗戶雕刻等細節，都顯示這兩位小姐來自一個經濟不俗的家庭，展現了上流社會的生活樣貌。

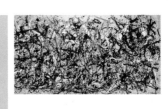

〈秋天的韻律，第30號作品〉波洛克。

- 波洛克是美國抽象表現主義的代表藝術家之一，最擅長邊聽音樂邊以大幅度的身體動作，以油彩顏料潑灑在巨大的油畫布上。他這類風格的圖畫看不出具體的物件，只是佈滿畫面的潑灑韻律感。

- 波洛克自幼對藝術創作有興趣，青少年時期就讀一所培訓巨幅壁畫藝術家的學校，他並不是一開始就以這樣的方法創作。到紐約發展之後，叛逆的性格讓他不想像一般藝術家一樣描繪寫實的物件，於是發展出具有他個人風格的潑灑油彩作品。

- 這類作品剛問世的時候震驚了世人，大家都不敢想像怎麼有人這樣畫畫，也被批評這根本不是藝術。然而，這類純粹為了創作而做的作品，有著驚人的律動感和美學的均衡特質，因此讓波洛克成為抽象表現主義的代表藝術家。

觀眾中心取向的鑑賞內容

- 這件超級巨大的作品顏色並不多，主要的色彩是白色、黑色、咖啡色。波洛克以甩動油彩的方式畫畫，似乎是隨興地在巨大的畫布上潑灑顏料。說是隨興卻又不是，畫面整體看起來有一種韻律感，似乎是在某種律動的規則之下潑灑出來的線條。這些線條有粗有細，但似乎都是不可控制隨意潑灑流動而出現的線條。這些看似不可控制的線條，活潑的在畫面上奔跑流動著，互相之間產生一種協調感。

- 畫的標題是〈秋天的韻律〉，讓人聯想到秋風來時的蕭瑟，也讓人想到又冷又涼的秋風掃下枯黃落葉的大自然韻律。

Rock THE Art!!

chapter

7

藝術欣賞的
問答之間

藝術欣賞的問答之間

想像一下，一個成年人走在美術館當中，幸運的偶遇導覽人員，高高興興地加入這場豐富的導覽宴饗。聽了一個小時之後，開心的離開該展場。請問，身為一個聽者，你可能記得多少？藝術作品在你心中形成的視覺記憶多一些？還是導覽員的解說內容存在你頭腦中多一些？假如事隔三個月，同一批展覽品到另外一個地方展出，你又到了現場，能不能指認出曾經聽過導覽的那幾張畫？請問你記得那幾張作品的畫面多一些？還是作品的導覽內容多一些？

無庸置疑的是，人的頭腦處理圖像訊息，遠比文字訊息容易，因此，人的大腦記憶圖像比記憶文字要容易得多。據此，形成我們參觀美術館的時候，對作品的視覺經驗所產生的記憶是比較強烈的，如果觀者個人主觀對於某一件作品連結起更多個人情感，則對這件作品能記得更長久。假如觀賞的作品是從來沒有看過，也沒有任何先備知識的當代藝術品，則視覺上受到作品形式的影響，要多過頭腦對作品背景知識的理解。說不定，還沒有走出美術館，我們老早就忘記那些當代藝術品的藝術創作者姓名，也弄不清

哪件作品擁有什麼樣的創作背景，但是，我們依然會記得作品的樣貌。

對兒童而言，我們都知道經驗的學習比認知的學習更能幫助他們，經驗如果能形成感受，則能記得更長久的時間。如果將鑑賞藝術的活動當成認知學習，堆疊很多知識讓兒童記憶，恐怕引起的負面效果多過於增長認知能力，記憶時間不長，效果也不好。如果能讓兒童對藝術產生好奇與興趣，尤其對於眼前所見的畫面內容，透過討論而有更多的好奇，連結到兒童本身的生活經驗，更能刺激想法，進而思考藝術的意義。這個過程正如審美能力的發展，以視覺體驗為主的鑑賞學習，並不受到年齡限制。

另外，以審美階段的增長來看，兒童本身具備以自身經驗為中心的審美能力，大約能夠從偏愛與寫實美的角度看作品。如果要提升審美的鑑賞能力，需要有計畫的引導，才能透過作品提供機會進行審美鑑賞能力的學習。觀眾中心取向的鑑賞方法能夠培養仔細的觀察力，提升觀看的鑑賞經驗，更能由鑑賞引導的親子互動中，了解兒童觀點並增進兒童思考能力。

然而，要達到高階段的審美能力，還是需要作品背景的說明，才能從主觀的角度鑑賞，導向個人感受之後，再抽離個人，由既定而客觀的背景層面再次認識作品。

以下由一些案例說明藝術鑑賞的描述、分析、解釋、判斷這四個過程，如何透過問題的問答，引導兒童思考。由於藝術鑑賞的最佳方式還是要走進美術館與真跡面對面，

因此本書所有引用的藝術家作品，全部是台灣目前活躍的藝術家，時常在各處展出他們的作品，或是來自於北中南三區的公立美術館典藏的藝術作品。

首先，我們來看看以下這件作品：彭弘智的〈小丹尼—奧地利製造〉。

假設你現在走進展間，突然看見這個房間只有一隻長相奇怪，尺寸超級大的狗，身上還有好多好多小狗，當你一靠近，這些小狗全部一起汪汪叫了起來，此時你的頭腦裡面產生什麼樣的想法？若是請你描述這樣的作品，你會怎麼敘述？如果帶著孩子進入這個有趣的互動裝置藝術，你如何引導孩子觀看與思考？

有關描述的問題，最簡單的莫過於：**「你看到什麼？」**然而，剛開始練習鑑賞的時候，兒童可能只會回答：「我看到一隻狗。」此時，引出更為具體回答的開放性問題相當重要，例如：

「這是隻什麼樣的狗？」
「牠的身上有什麼樣的色彩？」
「當你靠近這件作品時，牠會有什麼樣的改變？」

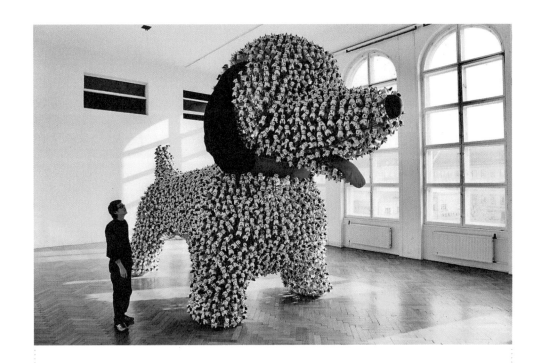

■ 彭弘智，2002，〈小丹尼──奧地利製造〉：
奧地利製造，尺寸：430x810x216公分。
■ 媒材：3000隻玩具狗，鐵架，電線，感應器，電源供應器。
■ 作品資料：這件作品創作於2002年。這一年他進駐於奧地利的藝術村，思
考台灣在過去的社會經濟脈動上，工廠代工出口各類物件是經濟的命脈之
一，玩具便是其中一項重要的貿易物品。從接單開始，玩具工廠每個女工做
的不過就是生產線上的一個小動作，日復一日都一樣，為了生產出許許多多
一模一樣可以出口的物品。這隻廉價的小狗小丹尼曾經是台灣經濟命脈的代
工產業，代表的是過去生產線上的許多產品，象徵著一種本土的經濟文化脈
絡發展的過程。選擇以玩具為表現手法，來自於藝術家的童心，連結著藝術
家童年時期的台灣經濟發展年代，更連結著創作者個人生命經驗中，童年擁
有的玩具與創作思維。選擇以狗為題材，則是因為藝術家自幼飼養流浪狗的
經驗。以命不值的流浪狗為主題，帶著觀眾思考產出低廉價格玩具狗的生產
線，有種嘲諷意味，更褒獎著過去大量日復一日從事著同樣動作的勞工，極
具生命力的台灣經濟生產線。

「我看到一隻比人還要高的大白狗，有黑色的大耳朵和圓圓的黑鼻子，脖子上圍著紅色領巾，吐出紅色舌頭，尾巴翹高。他的身上有好多小狗，長相和大狗一模一樣。一靠近，所有的小狗都搖著頭汪汪叫了起來。」

描述這件作品並不困難，無論色彩造型都不複雜，互動裝置更增添作品的趣味性。對兒童而言，這件作品使用兒童熟悉的玩具元素，算是吸引兒童的趣味性當代藝術。家長只要使用簡單的問題引導兒童，他們便能以現有的語言能力說出來。

接下來，如何引導兒童進行分析與解釋的思考呢？藝術鑑賞的步驟上，「分析」指的是作品的形式表徵，「解釋」為的是探索作品的內在意涵，但兒童可能無法一下子理解不同層次的思考作品之方法，為了增進兒童藝術探索的經驗與動機，可使用兒童有能力理解的語言，思考藝術家透過藝術形式表達的創作意圖即可。因此，根據描述的內容，你可以簡單的問：「你認為藝術家為什麼要這樣做？」

然而，這樣的問題對初學觀眾而言，可回答的答案範圍太廣泛，可能導致不知道怎樣回答，而得到「不知道」的回應，或可能得到「他想做狗」這類較不具思考內容的答案。因此，更為聚焦的問題有其必要性，甚至在引導問題之前，加上一點描述的提示，引導孩子思考。

「這隻狗比平常的狗大很多，你認為藝術家做一隻這樣的大狗當藝術品的理由是什麼？」

「大狗身上放很多會叫的小狗，在觀眾來的時候才開始叫，你認為是什麼原因？」

「這是一隻現實當中不會出現的狗，如果這隻大狗身上的顏色換一個不像真正狗的顏色，你覺得可以換什麼顏色？說出你的理由。」

事實上，每一個鑑賞引導者的問題都有著提問者的目的性與意圖。在分析與解釋的層次上，主要**引導孩子思考藝術家的創作動機，與作品的藝術元素和內在意義之間的關係**。問答之間，有著現象學的詮釋循環之意義，不斷的在部分與整體、同一與多重、顯現與不顯現之間往來思考。

最後在判斷層次上，請孩子進行價值判斷有其難度。但轉化成具體情境，則可以增加學齡階段的具體運思期孩子探索的樂趣。接下來，讓我們來思考判斷層次的引導問題。

如果我們簡單的問：「你認為這件作品的價值？」這真是個困難的問題。

但如果改問：「**你喜不喜歡這件作品，說說你的理由。**」這句話是孩子能理解的語言，能將孩子現有的經驗帶入藝術鑑賞的思維，連結生活經驗而更增加作品**與孩子連結**的可能，提高孩子思考的意願，產生豐富答案的結果。

然而，家長們最感困惑的，大約是「我需不需要先閱讀作品說明？」才能跟孩子說明？」、「我需不需要精熟作品內容，才能問出好問題？」、「若我只是單純從描述著手，我自己都沒有把握作品意義，會不會有解釋錯誤的問題？」

以上是家長的普遍問題，以觀眾中心取向的方法鑑賞作品的時候，可以大膽描述作品，大膽提出對作品的想法、大膽的問問題。甚至親子觀眾互相提出自己心中的好奇與疑問，互相回答這些好奇的問題，讓討論作品成為一種溝通模式。這類當代藝術創作不一定能有許多作品說明，觀眾看作品時對作品的感受與反應，可視為與作品互動的模式，也可視為藝術意涵的一部分。當然，家長若先試著理解作品，也可以形塑有意圖的問題，引導孩子聚焦於作品的某項元素，深入的理解作品。

再舉袁廣鳴的〈盤中魚〉為範例。這件作品的形式相當簡單，卻是件具有深刻意涵而容易描述的作品，時常可在台北市立美術館的典藏展中見到作品的展出。

「這隻魚在白盤子裡怎麼了？」
「白色盤子裡有什麼？」
「你在這件作品中看到什麼？」

〈盤中魚〉展出時，白盤子放置在地上，天花板上有一個錄像攝影機將影像投射到白盤子上。這是一隻美麗的金魚，在盤子中游來游去，無論牠怎麼靠近白盤邊緣，怎麼樣都游不出盤子外。

「你看過什麼樣的東西和這件作品很像？」

「金魚在白盤子裡面做什麼？藝術家為什麼設計這樣的環境給牠？」

「如果你是那隻金魚，在這樣的環境中，你可能想著什麼？會有什麼感覺？」

■ 袁廣鳴，〈盤中魚〉，錄像投射，1993，北美館典藏。

水中游魚是自在的，但我們無法得知牠們是否真的自在？在局限的範圍內游著，還是自在的嗎？這隻魚不斷地沿著白盤的邊緣游著，牠想游出去嗎？但金魚離了水就不能活了，游出去似乎也不是好事。白色的盤子好乾淨，紅色的魚好鮮豔，兩者在一起是漂亮的，卻總有一絲遺憾，金魚的世界就這麼大，怎麼樣都出不去，就算出去也是危險的。試著用手抓魚，牠當然不真的存在，抓不到，只是影像，是虛幻的，看起來卻那麼真實。想想看藝術家為什麼要這樣做。

這隻魚代表一個人嗎？如果是的話，他一個人在這個什麼都沒有的世界，會不會寂寞孤獨？還是有什麼樣的感覺？他一個人享用白盤子也滿舒服的，沒有人跟他搶，可是他只有一個人。他想要離開這個圓形的白色盤子嗎？他離開之後會怎麼樣？會不會像魚離開水那樣活不下去？在白盤子邊緣探索著，代表他對外面世界的好奇嗎？不管存在白色盤子的世界，或是衝出去這個世界，怎樣比較好？哪邊比較安全？外面真的不安全嗎？所有的形式都是虛幻的，這件作品的解釋有標準答案嗎？

當代裝置藝術作品有許多現成物，貼近孩子生活，互動作品甚至能讓孩子在互動的過程引發孩子的思考與聯想。因此，慎選趣味性作品進行鑑賞討論，能大大提高孩子欣賞興趣。當然，當代裝置藝術作品一定得走入美術館親身體會，無法透過作品集或任何複製的形式討論，增添不少美術館空間小旅行的趣味。

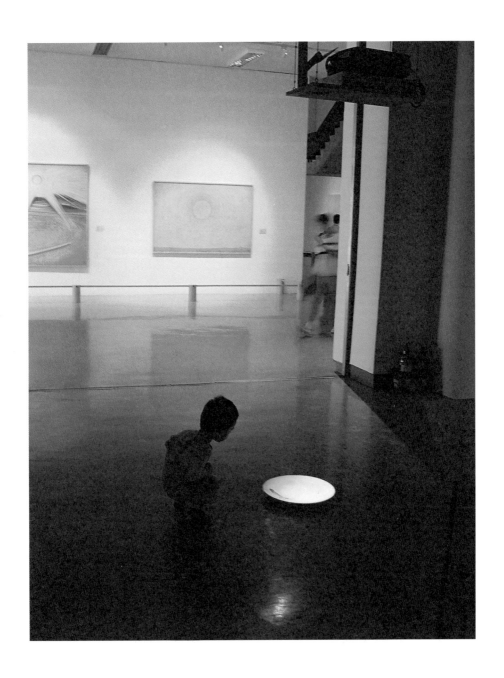

當代許多藝術的形式以裝置藝術或多媒體錄像的方式呈現，空間當中具體的物件能讓孩子靠近，甚至動手操作，親自體驗作品奧妙。現成物組成的當代藝術形式，通常因其具體的物理特質，有更多更深刻的思考面向。聰明的藝術家創作了這些作品，不一定期望觀眾看了之後產生標準答案的鑑賞回應，家長們可以大膽的與孩子討論作品意義。

美術館典藏的作品中，除了當代形式的作品之外，有更多傳統平面的繪畫，值得觀眾細細欣賞。以下選幾件主題為動物，但可能最不吸引兒童的水墨媒材作品，提出討論。

「這件作品的主角是什麼動物？」

「仔細看牠的表情？你認為牠看到什麼？」

「仔細看牠身體周圍的圖畫，你認為牠站在什麼地方？」

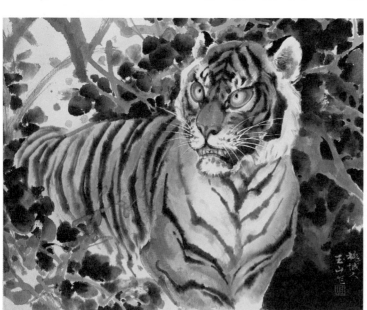

■ 林玉山，〈眈眈〉，1972，61 x 74 cm，北美館典藏。

「這件作品的主角是人？還是什麼動物？你怎麼看出來的？」

「她穿著什麼樣的衣服？手上拿什麼東西？」

「從她的樣貌，你認為她是個怎麼樣的人物？」

「這兩件作品有什麼一樣？或是不一樣的地方？」

「仔細比較這兩件作品，想一想，你喜歡哪一件？理由是什麼？」

老虎，是水墨畫家喜歡的動物主題之一。這兩件主題同樣是老虎的圖畫，同樣使用

水墨為媒材創作，各具趣味。

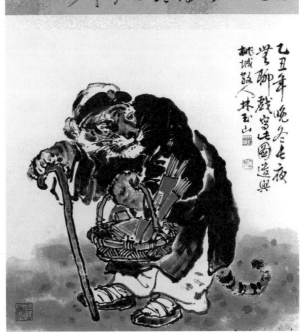

■ 林玉山，〈虎姑婆〉，1985，68.5 x 97 cm。

「仔細欣賞這兩件作品上的老虎，他們的動作類似，都是把身體蹲低匍匐著。你認為牠們會留在原地？往前跳？急速向前衝？還是做什麼呢？」

「你看過動物園的老虎嗎？真正的老虎和這兩隻老虎有什麼不一樣的地方？」

鄭善禧的胖胖虎來福，有著寵物的名字，長得又胖又壯而沒有攻擊性的感覺。這件作品是藝術家在丙寅虎年時所繪，有著新年來福，萬事如意的意義。呂鐵州的〈虎〉在作品的形式上較為傳統，裱褙的方式遵循傳統水墨的捲軸樣式，長條型的畫提供兒童思考與學習傳統水墨畫的形式。

前面談到，與兒童對談時，需要使用兒童的語言，如果請兒童對作品下評論，或是對作品發展美感價值體系，必定是太過於困難。因此，以下由這四件同一主題的作品進行比較，以具體情境作為思考引導的方法，讓兒童討論對作品的觀感。

■ 鄭善禧，〈丙寅來福〉，1986。

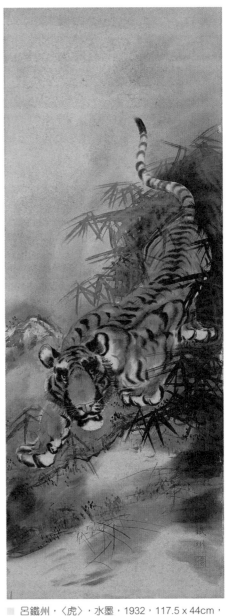

■ 呂鐵州，〈虎〉，水墨，1932，117.5 x 44cm，
北美館典藏。

想像我們現在正在一個藝術家展示作品的藝術市集，好多觀眾對牆上的作品指指點點。觀眾們站在自己喜歡的作品前方品頭論足，更討論著該收藏哪幅作品。

「假如你是一個藝術愛好者，想要買一件作品，回家掛在客廳，你會選哪一件？」

「假如你是一個藝術投資客，心裡想著買畫之後，未來藝術家成名畫價可能增加，收藏就成了投資的方法。所以，你會選哪一件作品作為投資的目標？」

「假如你是一個幫美術館決定購買收藏品的美術館館員，你必須購買藝術家的代表作，或者買到具有時代風格代表性的作品？你會選哪一件作品？」

老虎畫

這幾件主題為老虎的作品十分有趣,每一件作品上的老虎都有著自己的個性,無論長相神態都很不一樣。眼神炯炯面露兇光的〈眈眈〉、胖胖拙拙看起來像寵物的〈丙寅來福〉、一臉大鼻子的〈虎〉,和擬人的〈虎姑婆〉,每一隻老虎都是畫家筆下的美麗虎。

林玉山是台灣前輩畫家的代表,他筆下的〈眈眈〉表情生動,尤其眼神展現老虎雄性的威猛。能以這樣純熟的技巧表現老虎,是因為林玉山強調

寫生的重要性，他年輕時在動
物寫生下了很多功夫，才能把
老虎畫得這樣生動。〈虎姑婆〉
也是林玉山的作品，畫的是民
間傳說中的虎姑婆這個角色，
是一個擬人的母老虎。無論民
間傳說如何詮釋虎姑婆這個角
色，作品上偽裝成人的虎姑
婆，到底是好人？還是壞人？
還是什麼樣的一個人？這個問
題值得和兒童討論。

　　這四件作品到底哪一件比
較好呢？見仁見智，鑑賞沒有
好壞之分，只要能說出自己喜
好的理由，都是好的。

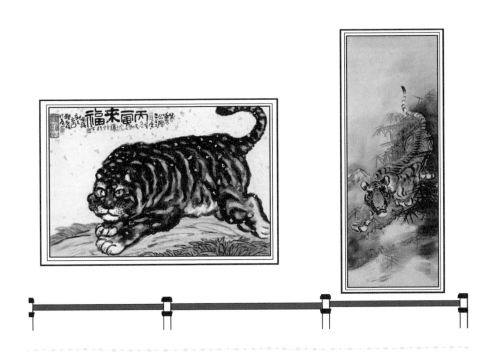

觀賞作品的時候，可能因為角色的不同而產生不同的結果。從角色的具體思維，幫助學齡兒童評斷作品時，能因角色的不同而站在不同觀點進行討論。

當身為一個藝術愛好者時，對作品的評論完全按照自己的喜好，不需迎合他人，更不需要從美術史定位的角色看作品，只要從主觀喜愛的角度說出自己的理由，便是好的評論。

當身為一個藝術投資客時，考量的不再只是自己喜不喜歡的問題，可能還得加入藝術家未來可能的歷史定位，以及作品未來在時代風格上能否保有重要地位。要成為一位成功的藝術投資者並不是件容易的事情，不但需要有專家的眼光，更需要有獨到的評論見解，能有好的鑑賞眼力看得出哪些作品現在默默無聞，未來佔有一席之地。否則投資血本無歸，只能放在家裡看高興了。

美術館員的角色和藝術投資客很類似，也需要選出具有未來性的風格獨到作品，更需要有專家的眼光，幫美術館買進能夠成為鎮館之寶的優秀作品。因此，美術館員考量的不只是能不能在藝術市場拔得頭籌的高投資報酬作品，而是在非營利的情境之下，選出好藝術家的好代表作品。

過去，尋找藝術要走進美術館。現在，生活中遇見藝術是一件平凡的事。

美術館當中的藝術品樣式相當多元，幫助親子觀眾從不同的面向，探討藝術的意義，同時了解藝術展現人生經驗的多元樣貌，以及藝術家透過藝術品所傳遞的情感。當代社會中，藝術教育專家無不希望普羅大眾有更多接觸藝術的機會，透過藝術陶冶人生，各領域也都希望能藉由藝術，豐富這個世界。

以下這個案例，由美術館中的作品討論起，延伸至作品的生活化應用。如此一來，當藝術出現在生活的不同層面時，藝術鑑賞的探討，更可隨時隨地發生。

相較於新奇的當代藝術，傳統而精緻的膠彩畫擁有精緻的美感，是台灣早期藝術家喜愛的創作素材。台灣前輩藝術家林玉山所創作的〈蓮池〉，便是台灣膠彩名畫的之一，目前典藏於國立台灣美術館，是許多觀眾喜愛的作品。

面對這件作品，家長如何引導孩子呢？有時候，區隔描述、分析、解釋、判斷這四個步驟，發展不同層次的問題引導孩子觀賞，是觀賞學習的好方法。然而，更多時候，**有層次卻不受限於鑑賞步驟的引導方式**，能夠更活潑的讓孩子理解藝術鑑賞的方法。

以下，是幾個包含著鑑賞步驟與層次的引導題目：

「藝術家在圖畫上主要畫了什麼動物和植物？」

「你認為藝術家創作時，動物或植物這兩者哪個是主角？說說你的看法。」

「仔細看這件作品，藝術家把蓮花池裡的樣子畫得非常生動。花朵從花苞、初開、盛開、落花等，有著不一樣的鮮活樣貌，請各自指出長相不同的花朵在圖畫中的哪個地方。圖畫中有一隻鷺鷥，仔細觀察牠的動作姿態，你認為牠正在做什麼？」

「請問你看到的荷花和這件作品描繪的，有什麼一樣和不一樣的地方？」

（假日請家長帶孩子到附近的荷花池，再問下面的問題。）

「目前這件作品收藏在台中的國立台灣美術館，你認為美術館收藏這件作品的理由？」

嘉義市政府為了紀念林玉山這位市民藝術家，在張文英市長任內找了手藝優秀的日本匠師將〈蓮池〉這件作品，以綢緞手工刺繡的方法，使用數百種顏色的絲線繡成一幅巨大的布幕，掛在嘉義市立文化中心的音樂廳當成舞台布幕。每當音樂會開演前，觀眾都能欣賞到放大版的〈蓮池〉。細細體會，彷彿巨大的蓮池正隱約發出蟲鳴鳥叫的大自然韻律。有機會到嘉義市立文化中心聽音樂時，記得布幕拉起之前，好好欣賞這幅放大

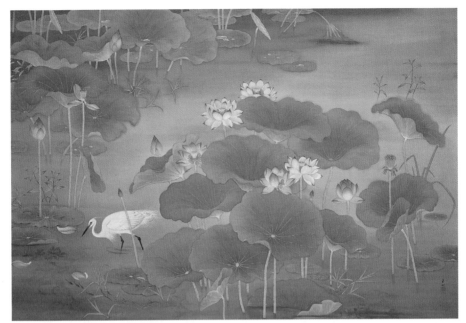

■ 林玉山，〈蓮池〉，1930，膠彩，147.5cm x 215cm 國立台灣美術館。

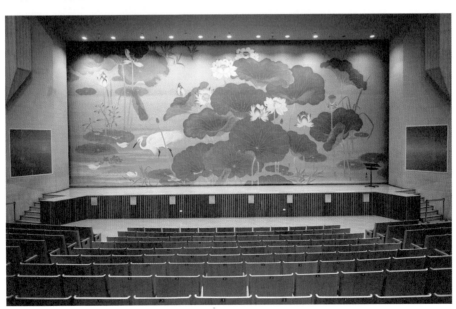

■ 嘉義市文化中心音樂廳布幕。（嘉義市文化局提供）

版的藝術品！

當藝術作品轉化成另外一種表現形式時，便成為另外一種形式的作品。值得我們想一想的是，選擇用蓮池這件作品作成布幕的原因是什麼？

林玉山是台灣著名的前輩藝術家，他非常認真創作，尤其專長水墨寫生，早年喜歡畫膠彩畫，晚年則多以水墨畫畫。林玉山年輕的時候喜歡清晨時蓮花綻放的美，常常一大早到蓮花池邊捕捉花開的各種姿態。〈蓮池〉這件作品是藝術家二十三歲的時候，特別到嘉義鄉下牛斗山的蓮花池塘邊過了整夜，不惜夏日蚊子咬，等待清晨綻放的蓮花而寫生完成。

這幅畫是一九三〇年第四屆台展特優獎的作品，被嘉義的收藏家收購七十年之久。

一九九八年，日本人想要購買這件作品，國立台灣美術館為了讓這件具有台灣之美的作品留在台灣，藉展覽籌資，最後由預算、民間贊助和複製畫與海報販售，終於成為國立台灣美術館的鎮館典藏。這件作品曾經在二〇〇五年五月時，因為破損而被美術館送往日本進行二百四十天天的修復工作，作品送回來時，回復最初的光澤與色彩，有機會在國立台灣美術館看到時，一定要多看幾眼。

藝術品再製有許多形式，接下來這個例子或許更親民。

郭雪湖和林玉山一樣，是台灣前輩藝術家，專長是膠彩畫。典藏於台北市立美術館

的〈南街殷賑〉這件作品，畫的是台北市迪化街過去熱鬧的樣子。這件作品因為近年台北市政府對迪化街老社區的再造，使得這件原來典藏於台北市立美術館的作品，獲得大量曝光的機會，走在迪化街很容易看到這件作品的複製品，儼然成為迪化街的視覺藝術代表。

「說說看，這件作品上的房子，和現在大部分的房子有什麼不一樣？」

「仔細看圖畫上的人物，他們穿著什麼樣的衣服？和現在街上人們穿的衣服有什麼不一樣？」

「這件作品上呈現商業往來的熱鬧景象，你認為，圖畫上畫的是一天當中的哪個時間？」

「你到過類似圖畫上場景的地方嗎？那是哪裡？和圖畫上看到的有什麼一樣或不一樣的地方？」

「如果有可能走進圖畫，你想要站在圖畫的什麼地方？你可能看到的景象是什麼？或可能聽見什麼樣的聲音？」

「藝術家畫下他生活的年代，商業往來的熱鬧。請觀察你的生活中，什麼樣的場景有著這樣的熱鬧？試著畫下來。」

南街殷賑草圖

人們畫畫的時候，多半沒有辦法一下子有把握使用水彩或顏料直接畫下去，會先使用鉛筆打稿，藝術家也是這樣。這兩件作品目前都由台北市立美術館收藏。如果哪天能幸運的在美術館看到兩件作品同時展出，可以怎麼思考呢？

「這兩件作品最大的不同是什麼呢？」

「想一想，為什麼其中一件作品有顏色？另外一件作品沒有顏色？」

「如果你是藝術家，會怎樣幫這件作品上色呢？」

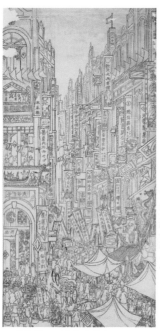
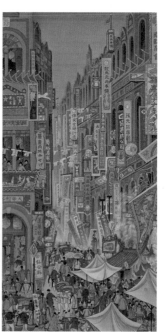

■ 郭雪湖，〈南街殷賑〉，1929年，201 x 98 cm，墨和紙，北美館典藏。

■ 郭雪湖，〈南 街 殷 賑〉，1930年，188 x 94.5 cm，膠彩畫，北美館典藏。

葉天倫導演執導的〈大稻埕〉是以日治時期為電影背景的故事，正是郭雪湖〈南街殷賑〉所描繪的時期。因此，電影海報便引用這件作品重新設計，暗示觀眾電影的內容有關圖片那個年代的故事。

郭雪湖這件作品描繪的，是大稻埕迪化街霞海城隍廟口節慶的熱鬧。商業繁榮的廟口，人們來來往往，建築物上加了許許多多五彩繽紛的招牌。這些招牌並非當時真正出現在迪化街這一帶的商店，乃取自當時台北市各地有名的商店招牌。有趣的是，迪化街的

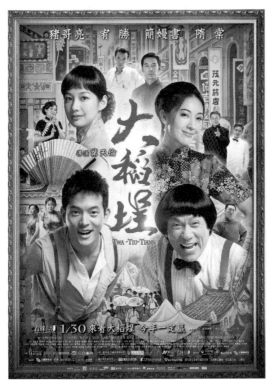

■〈大稻埕〉電影海報。（青睞影視提供）

■ 郭雪湖，〈南街殷賑〉，1930，
188 x 94.5 cm，膠彩畫，北美館典藏。

建築物多只有兩層樓，但圖畫上出現三層樓，為的是讓作品中的街道房屋看起來更文明進步的樣子。這個表現方法讓我們思考，藝術家創作不一定按照真實景物，隨時可以依作品美感表現的需求，增減真實景物中沒有的意象，目的是為了讓作品更好看。

前段比較了幾種生活中應用作品的形式，以下則是相關主題的比較。首先看看同樣以人物為主題，不同媒材與風格的表現方式。這裡選出台灣資深畫家鄭善禧的〈時裝布袋戲偶〉與攝影家鄧南光的〈東京速寫〉。

這兩件同樣以人物為主題的作品，給人很不一樣的感覺。

「仔細看畫面上的人物，從頭髮、衣服、裝飾品等，說說看，他／她們的穿著打扮特色。」

「說說他／她們的動作姿態，你認為他／她們在做什麼？」

「他／她們有什麼不一樣？」

鄭善禧是台灣資深的水墨畫家，作品風格樸拙具有童趣。他為了讓自己畫得更好，時常到處寫生畫下眼前所見，或是在家裡以孫子的玩具為題材，畫了不少戲偶、布偶、各類玩具等題材。鄧南光則是在日治時期到日本讀書的攝影家，喜歡拍攝生活情境中的偶拾畫面。回台灣之後推廣攝影，對台灣攝影發展很有貢獻。

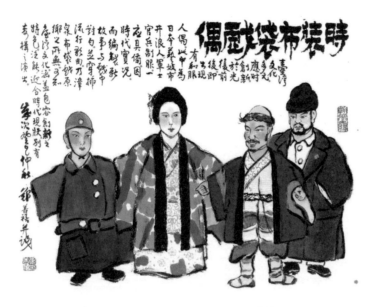

■ 鄭善禧，〈時裝布袋偶戲〉，2013，53.8 x 69.8cm，彩墨。

■ 鄧南光，〈東京速寫－摩登仕女2〉，1930-1935年，31 x 47.5 cm，攝影，
北美館典藏。

最後選出三件瓶花作品，除了每一件作品個別欣賞與比較之外，更可思考生活環境中的每一個角落，都有可能是我們欣賞的角落，也都有可能成為藝術家創作題材。因此，我們可以獲得藝術展現生活多元面貌的結論。

「許多藝術家都喜歡以瓶子裡的花為主題，這裡選出三件作品，你最喜歡哪一件？說說你的理由。」

「不一樣顏色的花卉畫在什麼樣的背景比較漂亮？請參考這三件作品，說說你的想法。」

「畫花一定要畫插在瓶子裡的樣子嗎？如果不是，還能夠怎樣表現？可以請爸爸媽媽跟你一起上網查閱，藝術家還用什麼樣的方法表現花朵植物這類的主題。」

「靜物畫是屋子裡面一個小角落的景色，你的家中，哪個角落的什麼東西可以畫成靜物畫呢？」

練習帶著孩子觀賞藝術作品的時候，每一件作品都能依循鑑賞的四個步驟，進行引導問題的討論，不直接給兒童藝術鑑賞的認知性質答案，引導孩子在問題討論中直接欣賞作品。有時，同樣按照鑑賞步驟的引導，更進一步選擇主題、風格、造型、色彩等作品的基本元素為鑑賞主體，以各元素的相似或差異性大的作品進行比較。

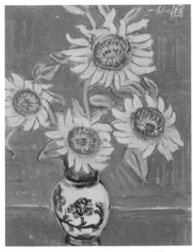

■ 郭柏川，〈向日葵〉，1972，油畫，
53.8 x 43.5 cm，北美館典藏。

■ 鄭善禧，〈玫瑰花〉2009，64 x 64cm，彩
墨。

■ 吳昊，〈紅桌布上的葵花〉，1989，油畫，90 x 90cm，北美館典藏。

左頁這兩件作品都是以田園風光為主題，但使用不同的繪畫媒材表現。基於兒童可能不知道油彩和墨彩的差異，家長可以說明之後再和孩子討論。

「這兩件作品使用不一樣的東西畫，其中一件是使用油性顏料的油畫，另外一件是使用墨汁和水性顏料畫的，你能看得出來哪一件使用油畫顏料？哪一件使用彩墨顏料？說說你的理由。」

「油畫和彩墨顏料雖然特性不同，都能因藝術家的技巧表現出獨特的風格。這兩件作品哪一件看起來筆法比較精細？哪一件看起來線條比較粗？想一想，藝術家使用不一樣筆觸的理由。」

「你看過鄉村風光嗎？同樣表現鄉村，欣賞這兩件作品之後，你認為哪一件的鄉村風光比較美麗？說說你的理由。」

〈綠光〉是油畫家黃銘昌畫的新店住家附近稻田。為了保有因經濟發展而快速消失的稻田風光，他用寫實的方法仔細描繪綠油油的稻田，期望人們記得這片景色。〈歐洲農莊〉由彩墨畫家鄭善禧所畫，畫的是藝術家旅遊歐洲看見當地農莊的樣貌，畫面上特殊的墨色層次、樸拙的筆法和鮮豔的色彩，構成這件農莊作品的獨特風貌。

■ 黃銘昌，〈綠光〉，油畫，1998，112 x 162 cm，北美館典藏。

■ 鄭善禧，〈歐洲農莊〉，1985，640.7 x 60.4cm，彩墨。

藝術鑑賞方法的延伸應用

描述、分析、解釋、判斷是四個清晰的藝術鑑賞步驟，應用於視覺藝術領域的藝術評論練習。由於這幾個步驟相當清楚，熟練之後，可以視為一種評析現象的思維，應用於其他事務。

首先談談其他藝術形式的鑑賞探索，這幾個步驟同樣能應用於音樂、舞蹈、戲劇等各種表演形式的鑑賞方法。然而，基於各種藝術的展形式之差異，描述的內容稍有不同。

音樂鑑賞：音樂鑑賞時，描述要做的是對聽見的聲音進行描述，但聲音是抽象的，看不見摸不著，聽見才能知其存在，以語言描述有其難度。因此，引導兒童對聲音的描述，可以帶領兒童想像聽見的聲音和具體事物的聯想，將聲音的想像具體化。描述之後，想像這樣的聲音帶有什麼樣的情感，思考音樂家用這樣的音樂表達情感的意義，最後，或可用圖畫紙描繪出音樂的想像畫，用這種創意性的表達代替評論。目前有許多良好的兒童音樂鑑賞主題，有的仔細說明樂句的內容，有的搭配故事想像，都是很好的鑑賞素材。

舞蹈鑑賞：舞蹈著重的是肢體動作，描述的內容以身體律動時的美感為焦點。我們每個人擁有自己習慣的身體動作，代表著身體感受，或可能帶有個人情感表達的樣貌，

舉手投足所展現的情感，因著動作的細節而展現不同的情緒能量。舞蹈動作是這些身體動作情感的精緻化，可引導孩子描述舞蹈表演的動作，想像那樣的動作帶有什麼樣的感受或意義，甚至自己試著擺出類似的動作，來體會表演者的動作所展現的敏銳情感。

戲劇鑑賞：結合聲音、語言、美術的戲劇表演可能是各種藝術形式當中，最能讓兒童理解的一種。舞台上的演出，正如兒童的生活經驗一樣，演員唱歌、說話、跳舞，形成舞台的視覺藝術形式，欣賞完之後，描述能自然的以說故事的方法呈現，與戲劇想要呈現給人的一樣。分析與解釋的部分，可引導孩子思考戲劇本身所欲傳遞的訊息與意義，或引導孩子思考每一個人物所作所為之間，具有什麼樣的生命議題或倫理議題等，最後請孩子簡單的說說自己喜不喜歡這齣戲，說些理由等。

電影欣賞：參考戲劇鑑賞的方法，還可加上影像中的剪接處理所造成的畫面意義探討，電影中的色彩、掌鏡、空間等各個創作元素帶來的感受等。

對於較大的孩子，可以鼓勵以短文的方式記錄下這些想法。撰寫練習時，主要分為三段，第一段描述藝術的內容，第二段依所見寫分析與解釋的意義，第三段寫評析判斷的結果。

以評論的步驟所形成的短文，因為藝術形式的多元，提供書寫者良好的書寫材料，能突破孩子撰寫作文尋找題材的困難，更因藝術品提供判斷思考的方向，能增進書寫內

容的豐富性。

進階練習：在分析與解釋的段落，可以撰寫三個重點就好，用最深刻的觀點評析作品的意涵。或是在最後的段落，寫出自己喜歡某件作品的三個理由，用文學上的神奇「三」來形成一種強調的文字氛圍。

藝術鑑賞引導問題小提醒

以下整理藝術鑑賞引導時的問題主軸、重點與目標，並列出一些常用的好問題，在引導孩子時可以參酌使用。

有關描述的引導：詢問引發觀賞者能夠描述的問題，進階引導可聚焦於觀賞的焦點元素；例如色彩、造型、主題、內容等。

有關分析與解釋的引導：詢問引發觀賞者思考藝術創作者的創作理念之思考，可聚焦於作品表象的各種元素形成之間的關係，或聚焦於作品所形成的內在象徵意涵。

有關判斷的引導：詢問引發觀眾進行價值判斷的思考，面對具體思維的兒童，可將問題轉化為具體情境，以吸引兒童表達個人觀點。

■ 學習欣賞了這麼多作品，你想要將生活的哪個角落畫下來？

引導主軸	引導問題的目標	常用好問題
描述	一般性的觀賞問題	說說看你看到什麼？
	主題與造型的描述	作品上最重要的東西是什麼？說說這個東西的長相和他在作品上的位置？仔細看看作品上這些特殊的形狀，他們是什麼形狀？這些形狀讓你聯想到什麼東西？
	色彩的描述	你認為作品上最重要／最不重要／最主要的色彩是什麼？這個顏色在畫面的什麼地方？這個作品上有好多顏色混雜在一起，你看到哪些顏色？
	風格的描述	和真實的東西比較，這件作品畫得很不像，你怎麼形容藝術家畫下來的這些東西？這件作品畫得很不像？主要用線條？用色塊？亂畫的？隨意的？或是其他方法？說說看藝術家用什麼樣的方法畫得不像？
分析 與 解釋	一般性的分析與解釋引導	你認為藝術家這樣創作的理由是什麼？如果這件作品是你做的，說說你這樣做的。你認為藝術家為什麼選擇這個主題創作？換一種東西也可能表達他的意思嗎？說說你的想法這件作品的整個背景都用這個顏色，你認為藝術家的理由是什麼？如果換一種顏色，你會選擇換哪種顏色？你的理由是什麼？
	依照藝術作品元素為焦點的引導問題	你認為藝術家這樣創作的理由？如果這件作品是你做的，說說你這樣做的。如果你是作品上的主角，身處在作品這個空間中，你有什麼樣的感覺？你認為藝術家營造這樣感覺的原因。如果你能走進作品，前後左右看看，你會看到什麼？會有什麼樣的感覺？你認為藝術家營造這樣感覺的原因。

判斷			
創作相關的趣味思考	趣味情境式的引導	一般性的判斷引導	

一般性的判斷引導

你喜不喜歡這件作品？說說你的理由。

趣味情境式的引導

假如你很有錢，是個藝術愛好者，喜歡天天和藝術品相處。想要買一件作品放在家裡客廳每天欣賞，你會選擇這件作品嗎？說說你的理由。

假如你很有錢，喜歡投資藝術品，你買藝術品不一定天天欣賞，但會考慮幾年後這件作品可能變得更貴而幫你賺錢。請問你可能會買這件作品嗎？十年後會因為賺錢、不賺錢，而把作品賣掉嗎？說說你的理由。

假如你在美術館工作，你的專業是幫美術館花錢買作品，讓好的作品永遠典藏在美術館。這件作品值得幫美術館買來典藏供大家欣賞嗎？你的理由是什麼？

創作相關的趣味思考

如果這件作品是你的創作草稿，你接著會怎樣修改？

如果你是這位藝術家的老師，你會給他什麼創作上的建議？

如果你要畫一件和這位藝術家創作主題一樣的作品，你會用哪種媒材創作？畫些什麼？怎麼畫？畫多大？

如果你想要表現和這位藝術家一樣的創作情感，你會怎麼表達？

你認為這件畫得不太像的作品要表達什麼意思？如果畫像一點，可能改變藝術家想要表達的意思？你的想法是什麼？這件作品用現成的東西拼貼，如果改用畫的，可能有什麼不同？說說你的想法。

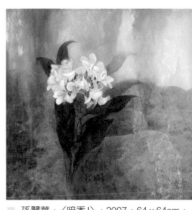

孫翼華，〈暗香I〉，2007，64 x 64cm，膠彩。

同樣的媒材可以畫出不同風格的作品，而不同的風格給人不同的視覺感受。

孫翼華是當代優秀的女性藝術家。這件作品結合了工筆畫的細緻，以及膠彩畫所形成的層次。有別於桌上靜物形式的瓶花，〈暗香I〉的構圖將一支盛開的野薑花畫在畫面偏左中央處，背景既不是寫實的野薑花生長的水邊，也不是屋子裡的靜物角落，而是藝術家想像出來的特殊景色，讓看畫的人產生不一樣的想像。

「你看過野薑花嗎？野薑花是一種生長在水邊的植物，開花的時候散發出香味。想像一下，觀賞這幅畫的時候，你能聞到什麼樣的花香嗎？」

「你認為藝術家把這麼美麗又有香味的花，畫在這個特別的地方，是想要表現什麼意思呢？」

「如果讓你來幫藝術家改作品，你會怎樣改這件作品的背景？」

找個機會買束野薑花，讓孩子在家中仔細觀察，並比對這件作品，看看孩子在看見真正的野薑花之後，對作品的觀感有什麼改變？

chapter

8

學習欣賞之後
的創作表達

第八章

學習欣賞之後的創作表達

欣賞藝術品能增加對作品展現的情感之敏銳度，用心了解作品上傳遞出來的情感，並與之產生共鳴。理想的觀賞學習，能夠增加孩子的視覺敏銳度與視覺記憶力，對日常生活眼前所見的各類事物，產生較深刻的印象與想法。學習的過程，在父母的引導之下多多練習，便能讓孩子把這些步驟內化為鑑賞思考的自然歷程。

父母透過藝術作品引導孩子學習觀賞，除了聚焦在探索作品的意義之外，更能聚焦在作品內容與主題的探討，增加理解孩子想法的機會，提升親子相處時的樂趣。在作品多元內容營造的情境中，讓兒童有機會以口語練習，更多一般生活內容以外的口語表達內容，增加語言詞彙能力。

然而，發展中的兒童受限於年齡，可能無法使用適切的言語表達自己對作品的理解，除了平時的親子共讀之外，大量閱讀適齡圖書有必然的助益。另外，還能邀請兒童以圖像回應作品，讓兒童在語言之外，能透過非語言的方式，展現自己對鑑賞過程的理解。家長在鑑賞引導者的角色上，同時還能扮演創作引導者的角色，進一步藉由鑑賞引

導，啟發兒童的創作動機。

正如鑑賞學習的過程，每一個兒童所思考的內容都應該被鼓勵、被接納。鑑賞之後的創作引導，無論什麼樣的圖像表達內容，也應該被鼓勵、被接納。

兒童處於心智發展的歷程中，每個年齡層都有屬於該年齡層的表達樣式，但視覺經驗能豐富創作樣式。鑑賞經驗能豐富兒童的想像，創作引導者也必須理解兒童圖像發展的歷程，才能有效的引導創作，兒童也才能從中獲得自信與成長。

▼ 兒童繪畫心智發展的六個階段

羅恩菲爾對於兒童繪畫心智發展的研究，影響二十世紀的藝術教育理念。他認為孩子天生具有創作表達能力，需要用合適的創作主題、媒材與課程來引導，才能讓兒童的藝術創作活動，展現適齡的表現力。羅恩菲爾尊重兒童的自然表達特質，認為老師與家長只要努力增加兒童的生活與視覺經驗，兒童便能主動產出作品。以下簡略說明羅恩菲爾研究中的六個主要發展階段，家長能參考此階段發展，觀察兒童的創作表現，而不強加過多的技巧訓練，以免揠苗助長。

1 塗鴉期（Scribble Stage）：

幼兒身心發展具有整體發展的特質，四歲以前的孩子，在感覺動作的各種感官經驗中探索世界，會隨著身體肌肉的發展，逐漸能夠握筆畫畫。一歲到兩歲之間的孩子，開始能使用手部大肌肉抓握彩筆，此時筆在紙上形成的塗鴉線條，與其說是畫圖，不如說是手部運動的軌跡。

大約十五到十八個月的幼齡孩子，剛開始握筆畫畫的時候，對大肌肉的控制力還不是很好，藉由手部運動能夠畫出短促、點狀與輕重不一的線條。以八開圖畫紙而言，很容易畫到圖畫紙外面，此時又稱為隨意塗鴉期。

大約兩歲多之後，手部控制力愈來愈好，畫出紙外的垂直水平線，以及不穩定的線條，逐漸成為能夠穩定畫在紙張內的大圓，此為控制塗鴉期。

語言發展在這段時間愈來愈好，配合著手眼協調，下筆的大圓逐漸縮小，口中也愈

■ 隨意塗鴉期的作品多垂直水平線，線條也很容易因為肌肉控制遠不好，隨時出現下筆重而很快鬆掉的線條。

來愈能說出自己畫出來的物件，並形成故事，此為命名塗鴉期。

塗鴉期的孩子還沒有固有顏色的概念，通常使用直覺選擇顏色，或是直接選擇靠近自己的色彩。

由於此年齡層的孩子正處於各種感官發展的時期，若能提供深色紙張和淺色的筆，將有助於幼兒肯定與認同自己的作品，也有助於視覺發展。

❷ 前樣式化時期（Preschematic Stage）

大約四歲的幼兒，手部肌肉能畫垂直水平線、大圓和小圓，如果有良好的觀察力，便有能力形成頭足型人物，畫出人生中的第一個人物造型。許多孩子在這個可愛的造型上強調了眼睛和嘴巴，但忽略耳朵和鼻子，因為聽覺和嗅覺對幼兒來說相對抽象，眼睛能看、嘴巴能吃，對他們來說，是比較強烈的感觀經驗。

五歲左右孩子，畫的人物造型轉變成幾種簡單幾何圖形的組合，畫面上的人物與環境的共存性也增強了。到了六歲，則多數能在創作者理解的空間概念下，形成強調物體重要性的特殊空間。

最特別的是，如果這個階段的兒童能夠擁有仔細觀察與創作的機會，他們有能力透過圖畫展現情感與想法，在依然自我中心的心智態度上，畫出具有個人特色的作品，有些孩子能夠逐漸發展出自己的造型樣式，對自己的創作表達愈來愈有信心。

四歲到七歲的孩子，想像力豐富，又不會在認知上受到技巧寫實的規範，在接納與鼓勵的環境之下，他們能產出心智理解的繪畫作品。然而，這個階段的兒童，在圖畫表現發展上的個別差異大，**請記得不要拿別人家小孩畫的圖做比較，或過度的以寫實和技巧要求小孩，這個階段孩子畫他們知道的世界，並非畫他們看到的世界**，每一個前樣式化時期年齡層孩子，所畫的圖畫都擁有美好的價值。

■ 五歲多的兒童，描繪自己高興地在公園玩的樣子。此時的兒童會將重要的物件畫得比其他物件大。這件作品中，自己的快樂情感比旁邊的高山還要重要，因此，自己佔有畫面的重要地位，旁邊的山不合比例的同時存在。

■ 六、七歲孩子有能力以基底線和天空線，描繪在天與地之間活動的人們，全部排排站在基底線上。這件作品以擬人的方式，畫了全家人出遊的快樂情景。

兒童畫其所知，而非畫其所見

畢卡索曾說：「我曾經像拉斐爾那樣作畫，但我卻花費了終身的時間，去學習像孩子那樣畫畫。」畢卡索這句話，凸顯了他對兒童樸拙真誠的藝術樣式大受吸引，因而想拋棄一生追求的超高繪畫技術，學習像兒童那樣自由純真的畫畫。這個想法帶來他晚年簡筆而富有生命力的創作模式。

物理世界是客觀的，所有的人看到的影像差異不大。兒童正處於心智發展的歷程中，將看見的內容以自己的方法詮釋在畫紙上，形成各種可愛的樣貌。這一切與其說是藝術表達能力，不如說展現了心智發展能力，其中所包含的是個人特質、多元智能、手眼協調、感官感受等等，是一種有別於口語表達的非語言表達能力。

藝術表達的內容中，很重要的是，包含了情緒展現的內涵，如果能透過藝術表現鼓勵孩子，並接納孩子的特質，等於認同孩子是獨一無二的個體，展現於作品上的情感都是真誠可貴，也是可被接受的。如此一來，兒童便能自由自在的做自己。

佛洛伊德談發展時，談到自我（id）、本我（ego）與超我（superego），超我即社會規範的學習，是每個人在發展過程必須經歷的過程。

藝術的學習也包含了規範，鑑賞的學習所定在鑑賞的目標，創作時紙張大小有

其規範，每一種創作媒材的使用有也有優點和限制，甚至設計師為老闆工作也要符合預算。但是藝術的學習不能像英文或數學那樣有著標準答案，如果成人為了看到漂亮的作品而讓孩子快速模仿學習，標準答案式的美麗作品也許很快出現，卻少了自由表達與展現情感的機會。

透過藝術的學習能夠讓兒童不知不覺的在規範之下展現自由，只要家長能夠鼓勵孩子在創作的紙張媒材規範之下，盡情的發揮，體驗規範下的最大自由，會是孩子最大的收穫。

❸ 樣式化時期（Schematic Stage）

最理想的狀態，大約七歲到九歲的孩子，能夠發展出個人獨到的樣式。例如，喜歡畫長辮子公主的女孩，無論在哪件作品都要畫長辮子公主。喜歡畫汽車的小男孩，大概在每件作品都要加上同樣的汽車。

色彩表現上，這個時期的孩子已經有能力觀察真實物件的顏色，畫出物體的固有色彩。

空間表現上，許多孩子會讓所有的物件，在圖畫紙下方的水平線上排排站，呈現獨特線性空間的樣貌。例如，圖畫下方具有基底線，或是上方由太陽和雲朵排列起來的線狀。再者，或是以折疊式空間，凸顯自己對空間的理解，雖然這種空間畫面看起來有些奇怪。

樣式化時期的作品，代表創作者個人的獨特思維。因此很多低年級教師不需要看姓名標牌，多能指認班上小孩的作品。然而，個人樣式發展出來之後會停滯一段時間，兒童也因樣式的停滯，減低繪畫興趣，或加上學校開始各科目的學習以及語言的進步而較少畫畫。

在這個時期，**如果要突破兒童既有的樣式，最好的方法就是，增加視覺經驗**，例如

■ 這位創作者發展出來的個人樣式，是棒棒糖狀的太陽光芒，以及長髮及腰的女孩。他的每件作品，都出現了具有這樣特質的人物和太陽。

觀察操場上運動中的人物，或是欣賞藝術家以各種方式表達人物畫的方法等，都能改變兒童較單純的樣式表達，讓圖畫樣式更為豐富而具有變化。

❹ 黨群期（Drawing Realism in Gang Age）

大約九歲到十一歲左右，不但個人的圖畫樣式穩定，心智能力發展加上學校教育良好的進展，這個階段兒童的學習能力大大提升。整體而言，這個階段兒童的作品，已經能夠具有初步的寫實架構，畫出基本具有重疊和前後遠進的作品。

此時兒童的空間觀，更進一步朝寫實前進，基底線提升，物件要畫在基底線前方，因此形成畫面上的重疊表現。視覺觀察力進步的結果，讓這階段的兒童無論畫什麼樣的物體，都多了許多細節與裝飾性。

心智能力發展上，這個年齡層的兒童喜

■ 多元素才能增加兒童創作樂趣。

好同儕學習，引導合作學習能滿足他們以同儕相處的方式學習，小組以多元媒材進行集合創作，則是創意進展的良方。

⑤ 擬似寫實期（Pseudorealism Stage）

既然黨群期已經擁有了基本的寫實能力，接下來十一到十三歲的擬似寫實期，個體的心智能力更為提升時，寫實能力也更為加增。羅恩菲爾的研究認為，每一個此時期的兒童，都擁有一種偏向視覺型，或是觸覺型的創作表現力。

視覺型的孩子，看重整體。正如眼睛張開時，在視角之內看到的是，眼前景物的全貌。因此創作時，能站在視覺客觀的角度，描繪出物件具體客觀的樣貌。基本上，所呈現的風格是寫實的。

觸覺型的個體，較強調情感投注的

■ 國小高年級的兒童已經具有良好的寫實能力了。

部分。正如瞎子摸象的故事，瞎子站在大象身體不同的位置，對大象的判定，由局部的觀點判斷，讓大象變成了扇子、柱子、水管等，而非從整體視覺經驗來認識大象。因此，觸覺型的作品具有較強烈的感受性，強調的是情感的關注對象。例如，畫同學肖像，可能因為同學愛講話而強調了大嘴巴，卻使得作品看起來造形奇特，而比較不寫實。

觸覺型與視覺型，有如一線兩端，大概沒有任何一位創作者處於線的極端點。值得注意的是，藝術創作的世界裡，並沒有寫實風格較佳的規定，然而這個年齡層孩子的審美觀，多屬於美與寫實期，使得偏向觸覺型的孩子很容易因為自己無法表現到寫實的樣貌，而抗拒圖像表達。

這是很可惜的事情，因為世界上偉大的藝術家，並非全部採用寫實畫風創作。換句話說，觸覺型的孩子需要更多的鼓勵，他們擁有的創作資源非常獨特，應增強他們在視覺與情感喜好上的關注對象，增強他們獨特的創作表現。

❻ 青春期（Period of Presccision/Crisis）

青春期的孩子身心變化大，生理的荷爾蒙改變帶來身體外貌的改變，逐漸長大成熟。每一個孩子心中，對自己的成熟與外貌可能都有著一把尺，丈量著自己是否達到標準。心智認同與學習自己喜愛的對象，形成個人面對世界的觀點。

這樣的一把尺拿到創作來丈量時，出現了一種評定作品好壞的標準，這標準是寫實。創作沒有比寫實更需要被比較，其他所有的風格與創作方法都具有個別的獨特性，很難丈量。唯有寫實，有著視覺評估的標準，是美與寫實期審美標準的極致表現。

青春期的孩子，在心智能力屬於皮亞傑形式運思期。接受良好藝術教育的孩子，能在認知的層次上理解，寫實並非唯一評定作品的標準。但孩子對身心成長的期待，不知不覺投射在對作品寫實的完美需求上。

以羅恩菲爾的理論而言，繪畫樣式與心智發展停在青春期，若此時個體沒有學習創作技巧，則描繪能力將一生停滯於此。因此，

■ 青春期孩子喜愛的漫畫風。

在這時候，從認知的角度學習美術史、美學、藝術批評等知識，會是增進興趣的最好時期。這並不是說，青春期以前無法引導鑑賞思考能力，而是青春期個體擁有形式運思的抽象思維，更能從認知的角度經驗鑑賞藝術。

以上理論影響著整個二十世紀的藝術教學，將兒童當成自然人，期許兒童的藝術發展自然發生，或僅需透過視覺觀察之引導，兒童便能因著視覺經驗與心智能力，自動產出具有童心趣味的動人作品。這樣具有自然而樸拙特質的兒童藝術作品，感動了不少藝術家。例如，畢卡索曾說：「我曾經像拉斐爾那樣作畫，但我卻花費了終身的時間，去學習像孩子那樣畫畫。」

然而，羅恩菲爾的研究對象，多半來自於北美洲，研究內容多半是平面創作，而缺少立體作品的探究。葛倫波進行的研究認為，羅恩菲爾認定兒童繪畫心智發展，是受到文藝復興時期之後，藝術家不斷地追求寫實的概念所影響，才會將看到的現象，歸因於人類個體的繪畫一定是朝向寫實的線性發展。

葛倫波認為，許多兒童在黨群時期，無法發展出基底線提升的重疊畫面，也無法畫出三度空間的圖畫，他更發現許多人一輩子都發展不出寫實取向的圖畫。

確實，在西洋藝術的領域當中，當代許多知名藝術家並非由畫得像不像而得名，反

而是他們的創意與創作概念，讓他們站在菁英藝術家的團隊當中。

▼ 多元藝術發展的軌道

葛倫波在研究中談到，創作背景、練習、天賦、興趣、媒材、主題等條件，都形成了多元藝術發展的軌道，並不一定像羅恩菲爾理論那樣，形成必然的發展模式。

當然，藝術的領域中，創作並非全部。雖然羅恩菲爾的研究觀點，對二十世紀的兒童藝術教學有深遠的影響，甚至現在也有一定的參考值，我們卻無法忽略藝術領域當中，藝術認知能力學習的重要性。或是簡單的說，視覺經驗除了來自於生活之外，也能透過藝術鑑賞而增加視覺經驗。

美國藝術教育學者艾斯納（Elliot Eisner）認為，藝術的學習需要包含美學、美術鑑賞、美術史和美術創作。他的理論說明，藝術創作在藝術學習的過程中，佔有一定的重要性。

但是創作力的來源，不單單來自於天生發展出來的創造能力，一部分的視覺經驗來自於鑑賞學習中美感能力的提升，加上心智活動對於看見之物的理解與感動，最後決定選取什麼樣的主題內容，以圖像的方法表現出來。

哈！

艾斯納的理論凸顯了藝術教育不能只有創作，還得加上藝術鑑賞學習的重要性，因為鑑賞能夠全面提升美學感受力、藝術史常識，以及藝術創作的豐厚度。再者，觀賞本身也是一種重要的視覺經驗。

在此，同時要提醒家長，視覺經驗和創作兩者不可切割。有良好的視覺觀察力，才能連結內在的感受性，接下來才有良好的創作能量。然而，並不是每個孩子都要因為創作而栽培成藝術家，透過觀賞學習審美能力是每個人都該擁有的能力。

審美能力能夠豐富人生，在當代物質充足的物理世界中，保有心靈的滿足，一生受用。

圖像樣式		最佳引導
隨意塗鴉	垂直水平線、點狀、線條穩定度不高、畫出紙張外。	多練習手部運動。 深色筆淺色紙。 好抓握的胖蠟筆。 聆聽命名塗鴉期的孩子說故事，縱使圖畫中看不出具體物件，可透過詢問細節刺激視覺記憶。
控制塗鴉	可穩定控筆、畫大圓、線條控制在紙張內。	
命名塗鴉	線條穩定度高、畫小圓、邊畫邊說故事。	
從頭足型蝌蚪人，發展到幾何型組合的人物。 散置空間，物體以最重要的一面出現。 不穩定的固有色表現。		多觀察。 鼓勵說自己的作品。 鼓勵發展獨特樣式。 鼓勵從生活中取材畫畫。 鼓勵以圖像表達經驗。 圖像發展個別差異大。
線性空間，穩定的出現基底線與天空線的表現，或是出現折疊式空間表現。 穩定的物體固有色。 穩定的個人樣式。		多觀察。 討論觀察的內容。 鼓勵說出作品內容。 嘗試不一樣的創作媒材。
基底線提升。 物體重疊。 寫實的理解。 三度空間表現。		集體創作。 觀察物體細節。 鼓勵嘗試裝飾性風格。
視覺型與觸覺型表現。 寫實的理解。 寫實能力大為進展。 個人特質的展現。		多觀察。 鼓勵將各種想像具體化。 嘗試各種創作媒材。
學習能力佳。 創作動機低。		寫實技巧的教導。 學習相關藝術知識。

羅恩菲爾 階段分期	年齡分布	皮亞傑心智能力	
塗鴉期	0-4	感覺動作期	0-2歲 由天生的反射動作，進展到擁有象徵性的問題解決能力。
		運思前期 2-7歲	2-4歲　概念前期 象徵符號的能力促使語言能力發展，喜愛象徵性的遊戲。例如，扮家家酒，自我中心，具有物體恆常概念。
前樣式化期	4-7		4-7歲　直覺時期 較不自我中心，以直覺來判斷事務，尚未發展出恆定概念。
樣式化期	7-9	具體運思期 7-11歲	具有邏輯推理的能力，可依據事實的形式與可觀察的思考，同時發展出恆定概念。
黨群期	9-11		
擬似寫實期	11-13	形式運思期 11歲以後	不受限於事實的形式與可觀察的物象，而進行抽象思考，或是假設性事件的邏輯推理。
青春期	13-18		

鼓勵兒童的創作

孩子完成作品開心分享時，請快快讚美鼓勵。孩子在接收讚美時，能因此相信自己的能力，而產生自信心；接受鼓勵時，能因此相信你接納了他所表達的內容，與其中所展現的情感，而發展出良好的信任感與親子關係。

不要指認孩子畫的是什麼，請讓孩子自己分享作品內容。萬一孩子認為自己畫的是大象，你說那是小貓，不就尷尬了。孩子用自己的理解力畫畫，擁有自己的審美眼光。不要以為孩子不在意大人的指認，對於大人的「看不懂」，有的孩子會主動解釋，有的孩子會生氣跑開，有的孩子會愈來愈不想使用畫畫來表達。最好的解決方法，就是習慣使用開放問句，請孩子分享他畫了什麼，再加以讚美鼓勵，充分讚賞孩子在他那個年齡的作品，認同孩子的創作過程是做了一件適齡美妙的事情。

不要用像不像來比較孩子的作品，喜歡畫得像的作品是大人的心理需要。每一位家長對自己的孩子都有著不一樣的期待，當孩子開始塗鴉，我們都期待著看到美麗的作品。何謂「美麗」？每個成年人心中自有答案，可能是美與寫實，可能是某種特別的表現性。當我們了解孩子的作品表現與心智發展相關時，作品展現的是，孩子所知道的世界，而不是寫實的物理世界。我們便比較能理解並讚美孩子的作品特色，不受到存在於大人心中美與寫實審美觀的判斷，更能夠單純因孩子展現了具有個人特質的作品而發出讚美。

chapter

9

大手牽小手的
美術館之旅

第九章

大手牽小手的美術館之旅

「美術館」聽起來是個崇高的地方，似乎不很容易親近。確實，歷史上許多美術館原屬於教堂、皇家、有錢的家族或社會高階人士，並非庶民所能享有。今天，只要買門票，任何人都能走進美術館參觀。

但無論門票多少，美術館典藏或特別展出的內容，時常讓觀眾擔憂看不懂，總是似乎要學有專精才能親近這些作品。以本書推廣的觀眾中心取向的鑑賞方式而言，大可輕鬆走入美術館，以最自然的眼光欣賞作品。

書籍等印刷品的發展，讓人們可以輕易擁有藝術品圖錄，透過印刷圖片欣賞作品。網路興起之後，圖像的複製更顯容易，無論查閱和理解相關訊息都容易多了。這樣一來，還要走進美術館嗎？

觀眾中心取向的鑑賞方式在描述的歷程中，觀賞與描述的許多細節牽涉到接下來要探討的分析與解釋，無論是作品表象之主題、造型、色彩、線條、空間、構圖等各項能夠描述的內容，都能透過複製品的形式進行鑑賞學習。然而，作品媒材與作品尺寸卻非

得要站在真跡前方，才會產生真實的感受。

藝術家創作時，選擇自己熟悉的媒材展現美的感動。媒材呈現於作品上的樣貌，很難從印刷品或電子檔案上看出來。例如，梵谷以油畫筆沾顏料時，因創作思緒的快速而下筆又重又快，顏料都被筆刷擠在筆的兩側，但平面印刷很難展現畫布上的力度。作品的尺寸帶來的創作情感，也很難從任何形式的複製品感覺出來。

例如，孟克的〈吶喊〉，事實上尺寸很小，作品情感豐

厚，所以觀眾縱使透過複製品欣賞，也能感受到畫中主角喊叫的無奈。

媒材表現與尺寸，正是進入美術館參觀的重要原因之一。唯有進入美術館，站在藝術品的真跡前方，媒材表現以及創作尺寸帶來的感動，才是第一手資料。當觀眾站在藝術品前方，可能正是藝術家創作時所站的位子，觀眾和藝術家可以說是跨越時空，透過作品進行心靈交流。

再者，當代美術館之功能不再只是展覽、典藏與研究，還包括推廣教育的功能。雖然美術館本身多半不是為了兒童而建，但美術館的學習有別於學校的學習，無論在空間或內容上，都能刺激不一樣的想法，兒童多半在那兒能獲取新鮮的觀展經驗。

一般而言，兒童不可能自行前往美術館參觀，多半是學校活動或是家長陪同前往。學校參觀並非本書談的重點，家長帶孩子到美術館參觀，除了參加美術館舉辦的活動之外，通常伴隨著寫作業的原因。

撇除上述原因之外，美術館其實是個親子小旅行的好地點。首先，空間寬敞開放，視野舒暢，環境乾淨，空氣清新，全年恆溫恆濕。這些為了展覽與典藏所設計的空間，對參觀者來說通常也是舒服的，至少，攝氏二十度與穩定的濕度，等於冬暖夏涼。館內設立的洗手間都很乾淨舒適，也都設有親子或無障礙廁所，餐廳飲食也顧慮到親子客人。

本章以台灣的國立故宮博物院、鶯歌陶瓷博物館、以及北中南三所公立美術館為主

要撰述地點，介紹這幾所美術館的兒童場館與兒童活動，提供家長帶孩子參觀的基本資料。這幾所公立美術館，因其門票價廉，展品活潑，藏品豐富，分散在台灣的北、中、南三區，每一季都有頗具規模的好展覽，也都擁有兒童教育展覽的部門，不但能滿足大觀眾，也能滿足小觀眾，提供欲前往者的好選擇。很棒的是，美術館中與真正的藝術家作品面對面，更能產生鑑賞探索時，無言的內在感動。

▼ 台北市立美術館

台北市立美術館（以下簡稱北美館）成立時，社會上的藝術活動不如現在頻繁，這使得北美館扮演了台北市重要的美術展場之角色，然而，兒童觀眾在當時並沒有受到太大的重視。

一九八三年，北美館成立市民美術教室時，少數幾門課專為兒童開設，課程多以創作為主體。二〇〇一年開始，北美館在暑假期間引進龐畢度藝術中心，專為兒童設計的教育展。這類以教育為目地的展覽，整合了鑑賞與創作活動，受到許多好評。因此，北美館於二〇〇二年開始成立資源教室，配合當期展覽，邀請藝術家與藝術教育學者共同設計課程，參與的兒童得先參觀一個展覽，再進入資源教室，創作相關主題的作品，或

是以身體感官直接經驗某個藝術展覽的展出形式。得到很多迴響的資源教室，二〇一〇年在花卉博覽會期間轉型不再運作，開始醞釀新的教育展形式。

累積了多年的藝術教育經驗之後，二〇一四年全新開張的兒童藝術教育中心，位於台北市立美術館的地下室，擁有獨立的空間設計，一氣呵成的展覽與適齡教育空間。每個展覽的目標都以兒童藝術教育為主，邀請藝術家展出作品，甚至現地創作，期望能充分發揮北美館與當代藝術家的密切合作關係。特別設計給學齡兒童的大工作坊，和學齡前兒童的小工作坊，也會視情況邀請藝術家參與策劃或執行，創造藝術家與兒童觀眾難得的共同創作機會。

由於北美館的兒童藝術中心擁有完整標準的展覽空間，預算也充裕，在展覽規劃與教育展的

作品呈現上，都十分完整，成為北部博物館當中，擁有特別為兒童設計教育展覽的完整展覽空間。

兒童藝術教育活動的軟體很重要，北美館擁有良好的藝術教育人才，推廣教育組皆為學有專精的美術館藝術教育人員，在整合當代藝術家專為兒童藝術教育創作的展品上，扮演良好的溝通角色，才能在每一個展覽檔期，皆策劃出良好的藝術教育展。北美館也擁有良好的志工組織，長期在北美館的服務與培訓之下，他們已經成為北美館最佳助手，協助帶動良好的藝術教育氛圍，讓每一位進來的大觀眾小觀眾都能玩得開心。

如果您第一次帶孩子進入兒童藝術中心，可以先到服務台拿DM與地圖指引，了解當時的展覽特色，隨己意選擇聚焦於其中幾件作品與孩子討論。或隨興地瀏覽這個美麗空間的各個角落，看看專為孩子設計的漂亮小椅子，確認洗手間位置，方便孩子需要的時可立刻找到。

這個展覽間有許多作品可以摸可以玩，屬於互動性的教育展形式。參觀過程，可以自在的隨喜好停留，或順著孩子的喜好慢慢走動，只要孩子有興趣的作品，便可停留久一些，多一點親子討論與互動。

如果想要在知識上對展覽有更多的了解，也可以借用語音導覽，參加親子導覽或定時導覽等活動，由導覽老師或資深志工帶您和孩子看展覽，您可以從導覽老師引導孩子的討論中學習，或聽聽同一個團體中，其他孩子的觀點，都是參展很有趣的經驗。

這裡展出的當代藝術作品，沒有太多展覽說明，因為當代藝術作品的解讀通常沒有標準答案，有時可參考展覽DM或學習單的指引，激盪出多元的觀點，建構作品的可能意義。同時也為了刺激更多觀眾的想法。家長可以親自引導孩子參觀，和孩子彼此討論，有時可參考展覽DM或學習單的指引。

多來幾次之後，家長可能會發現這裡有好多必須事先報名的活動。這類課程多由館方藝術教育人員、相關學者、以及當代藝術家共同策劃設計，有別於坊間的才藝課程，都是很具有創意的內容，且結合參觀與鑑賞的創作活動。透過這些動手做的過程，能讓

孩子主動體驗創作，並且深刻體會藝術家的創作理念。有機會一定要為孩子預約一場適齡工作坊的創作體驗，獲得更深刻的學習。切記提前上網查閱預約開放的時間，這些可都是內行人秒殺的活動呢！

北美館兒童藝術中心很用心的設計每一期的教育活動，有時會特別為家庭觀眾設計學習手冊，或是兒童學習手冊，可至兒童藝術中心櫃檯詢問。另外，有的檔期會另外請藝術家創作相關的優良藝術繪本，通常會在美術館商店販售，家長可至美術館商店詢問。

以下列舉幾本台北市立美術館兒童藝術教育相關出版品，提供讀者參考：

《教育計畫專冊：「小‧大」教育計畫專冊》，郭姿瑩／編輯。

繪本類：《禮物》，鄒俊昇／文、圖。《跟著保羅克利的節奏》，呵內里歐／圖，熊思婷／文。《巨大與微小》，黃載佳／圖，娜汀康貝／文。

台北市立美術館：台北市中山北路三段 181 號

台北市立美術館兒童藝術中心網頁
http://www.tfam.museum/kid/index.aspx?ddlLang=zh-tw

國立台灣美術館

台中的國立台灣美術館（以下簡稱國美館）在一九九九年的九二一地震時嚴重受損，閉館一段時間後，由楊家凱建築師負責整建；空間規劃多了地下一樓的兒童繪本區，以及二樓東區的兒童遊戲室。這兩個區，都基於兒童探索學習的理念，期望兒童進入這個展間之後，能夠主動的探索學習。

國美館繪本區，主張兒童在這兒能夠愉快的讀繪本、聽故事、看影片、嬉活動、遊空間。空間上，兒童繪本區由旋轉階梯往下走，象徵降臨異想城市，在夢想號的接待碼頭進入繪本區，自由前往想去的空間。每個空間都以充滿色彩與可愛圖樣的擺設，吸引兒童在這兒舒適地自由拿取想要閱讀的書籍，也因為這些巨大的浮雕與充滿想像的牆壁，讓兒童彷彿待在幻想的國度。

兒童進入這個區之後，可以自由取閱圖書。每個月都會公告新書書單，或是公告某個主題的相關圖書，提供家長參考。由於繪本圖書館藏豐富，也可以透過館藏查詢系統，查閱想找的繪本，十分方便。更有故事繪本相關影片欣賞，每天早上、下午的定點時間，各一場影片欣賞，每場五十分鐘。同時為了推廣藝術閱讀，國美館時常在周末舉辦與展覽主題相關的繪本說故事活動，配合說故事、扮演遊戲、偶戲等各種方法，讓兒

童探索主題藝術的世界。

　　繪本區雖然可以很自由的閱讀，為了保證兒童的眼睛能在適當的姿勢與距離下閱讀，小讀者不可躺臥。為了保有繪本書籍的耐久常新，繪本館不可飲食、不可喝水，當然更不可追逐奔跑。陪同的家長也要留意，為了兒童閱讀的專注與閱讀環境的安靜，不可講手機。本館十二歲以下兒童需由家長全程陪同，十人以上參觀需預約。

　　二樓東區的兒童遊戲室於二〇〇五年底開放，總共有二百三十九坪的寬敞空間，是一個精心設計給較年幼孩子玩藝術的遊戲體驗室。本著「藝術是成人的遊

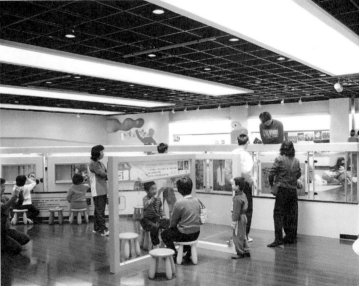

戲，遊戲是兒童的藝術」這個概念，進來這個空間的兒童，能自由自在的透過展場各種精心設計的遊戲設備，讓兒童自然的親近造型，探索藝術，體驗美感，理解藝術創作的原理和欣賞藝術品，感受藝術平凡有趣的面貌，同時成為遊戲家、觀察家、探險家、發現家、藝術家。

遊戲空間中有許多教育性的操作器材，多由國美館館藏藝術品延伸設計出來。這些具有藝術教育功能的「玩具」，刺激兒童主動探索，並培養兒童發現藝術意義的能力，讓兒童在互動裝置與創作遊戲中，透過動手做、拼圖、觀察體驗、扮演、閱讀、數位互動等活動，體驗藝術的基本形式，理解藝術構成的原理。同時，這個空間也是親子共學與休閒的場所。

週末的時候，國美館教育推廣組會規劃主題式的兒童藝術體驗親子活動，依主題介紹藝術品，並邀請孩子創作自己的作品。通常這類活動於當日現場免費報名，額滿為止。

這個空間歡迎低幼年齡的孩子進入，每個孩子限一位成年人全程陪伴照顧，不可單獨留孩子在現場玩耍。幼兒園或國小團體需預約，每十人需一名成人全程陪同。每一次的體驗時段為兩小時，最多容納一百五十人；週間採預約制，週末則在開場前六十分鐘開始發號碼牌，由號碼牌決定是否取得入場資格。由於這個空間完全設計給孩子，如果成年人沒有帶孩子而想參觀的話，非常抱歉，需要提前兩週電話預約，並視情況在不干

擾兒童學習的情況下安排參觀。

國美館兒童部門的最大特色，是讓低幼年齡的孩子有機會透過探索方式學習藝術，各種能動手操作的遊戲設備，讓孩子做中學。家長在孩子探索的過程，切記扮演陪伴者、引導者、支持者，讓孩子能完全沉浸在遊戲的氛圍中，體察藝術平易近人的美好意境。

📍 台中國立美術館：台中市西區五權西路一段 2 號

國美館兒童遊戲室網頁
http://www.ntmofa.gov.tw/www2/CP.aspx?s=214&n=10218&ts=700

國美館兒童繪本區網頁
http://www.ntmofa.gov.tw/www4/CP.aspx?s=268&n=10357&ts=1700

國美館繪本資料查詢系統
http://lib.moc.gov.tw/F/EPPK3LHV8G69JU5L4IYQMMBT3UAVVJM8FGL78HM9HID QJTFSJH-23933?func=find-b-0&local_base=THM06TMA

高雄市立美術館──兒童美術館

二〇〇五年開張的兒童美術館（以下簡稱兒美館）隸屬於高雄市立美術館（以下簡稱高美館），是台灣第一所以兒童為主要參觀對象的公立美術館，具有藝術為主軸的兒童博物館之概念，期望兒童從做中學。兒美館是在二〇〇三年，由高美館與文化局向當時的文建會共同爭取補助，改建園區內閒置的遊客中心，歷時兩年改造，成為獨立於高美館之外，一棟完全為兒童建造的兒童美術館。

兒美館由高美館的推廣教育組負責運作，結合美術館教育與兒童藝術教育，定期策劃展示內容。展場空間設計了許多互動展示裝置，吸引兒童主動操作學習。以主題展為主軸的藝術教育推廣活動，引導孩子思考主題之下的藝術活動，在教育推廣課程內容中，藉由遊戲、觀察、探索、想像、創作等方式，邊玩邊學習。每年更配合節慶與假期，推出各種有趣的教育活動，讓兒童在活潑的教育展示環境中，直接親近藝術品而獲得啟發。在教育推廣組的努力之下，全館目前擁有良好的志工團隊，協助展場各項服務，近年更培訓了優秀的導覽志工負責解說。

為了解決兒童對藝術作品缺乏專注力的問題，兒美館設計了「大家來找碴」這個活動。這個活動在每年的暑假舉行，有學齡前與學齡兩個版本，兒童需帶著手冊進入展

場，比對真正的作品，並找出手冊上的錯誤。這個活動第一次舉辦之後，沒想到大受歡迎，因此成為每年暑假必辦的活動。

近年在二樓的多目的室，十分受歡迎的是，每週固定時段的胖叔叔說故事時間；由接受良好訓練的志工講故事，多年來已經擁有一群八歲以下的小粉絲。因人數眾多，不接待團體觀眾。

多目地室這個綜合應用的空間，提供參與教育推廣課程的親子觀眾，許多優質的課程。每一季還會邀請藝術家配合展出，特別設計的藝術課程。藝術家為了能設計出同時適用於

家長與兒童的課程，無不絞盡腦汁。這個由藝術家親自指導的課程，主要對象是國小階段的學齡兒童，也歡迎家長全程參與，共同體驗有趣的創作活動。

除此之外，展覽工作坊為讓形式更多元，而不定期舉辦的課程。這類課程帶領者除了藝術家、說故事志工、導覽員之外，還可能邀請戲劇工作者，以多元藝術表達形式帶領兒童學習。展覽工作坊另有一到二天的夏令營，和夜宿美術館活動，參與對象為國小學童，由於時間較長，能更為深入的探索當代藝術，培養獨立思考與共同學習的能力。

這些課程並非培養未來的藝術家，而是以活潑多元的方式，培養未來的美術館公民。

兒美館是個充滿活潑藝術教育能量的地方，立基於藝術元素、感官、想像力、創立、多元文化教育等面向上，每年更換二到三檔自行策展的主題展覽，更結合高美館本館的展覽，設計延伸教育展。二〇一一年以來，兒美館曾多次嘗試將撤下的展品，移至偏鄉小學巡迴展出，擴大探索學習的影響力。另外，在展覽和教育推廣活動之外，兒美館為每個檔期所設計的學習單與遊戲書，內容豐富精彩，成為兒童自行閱讀或家長引導孩子的好工具，這些出版品能在兒美館商店找得到。

雖然遊客中心改造的兒童美術館有許多空間上的限制，但活潑具有創意的推廣教育課程，以及空間中許多藝術互動設備，突破空間限制，讓兒童擁有良好的探索環境，培養對藝術的好奇與興趣。另外，進入兒美館前的室外沙坑，是幼齡兒童的最愛；在玩沙

的過程中能刺激兒童觸感，體驗以沙、土、水進行立體雕塑。戶外還有腳印迷宮花園、公共藝術、藝術座椅等，皆為親子共訪的好地方。

兒童美術館免費參觀，十人以上團體需預約，但週末假日不接待團體。為了維持兒童探索的本質與目標，同時讓更多的孩子能進入館內探索藝術，兒美館設定了參觀時段的限制，每梯次參觀時間為八十分鐘，每時段最高人數限制為一百五十人。更為了推廣親子共學的精神，十二歲以下兒童需家長陪同，不能單獨把孩子留在展場內。雖然館內充滿主動學習的角落，館方還是安排了定時定點團體導覽與家庭導覽的時段，提供需要的觀眾現場報名參加。學校團體如有導覽需求則需事先預約。

📍 高雄市立美術館：高雄市鼓山區美術館路80號

高雄市立美術館：兒童美術館網頁
http://www.kmfa.gov.tw/home02.aspx?ID=$20068&IDK=2&EXEC=L

兒童版展覽學習單下載網頁
http://www.kmfa.gov.tw/home02.aspx?ID=$50005&IDK=2&EXEC=L

國立故宮博物院

不知道家長們對故宮博物院的印象是什麼？知不知道過去館內的作品是誰的？這些作品是怎麼來到台灣？展場裡面為什麼光線又暗又冷？或是大家對故宮的最主要印象可能是「酸菜白肉鍋」：翠玉白菜、肉形石、毛公鼎，這三件重要代表作品。但無論如何，故宮博物院典藏的老東西，不很吸引小孩，這一點應該是滿確定的事情。

為了拉近文物與兒童的距離，以博物館教育理念培養未來的博物館愛好者，外雙溪的故宮博物院在整修改建時，特地為五到十二歲的兒童，規劃了兒童學藝中心；並於，二〇〇八年五月十八日世界博物館日，那天正式開館。多年來受到親子觀眾的好評。因此，嘉義的故宮南院成立時，同時為兒童規劃了兒童創意中心，讓孩子體驗做中學的愉快。

‧ 外雙溪北院兒童學藝中心

兒童學藝中心（以下簡稱兒藝中心）空間寬敞，一百二十坪的空間中，包括了有四個互動展示區、一個教育特展區，和一座環形劇場。兒藝中心展間的展出內容，由故宮博物院教育推廣部門的專業人員所設計，讓兒童突破對故宮老文物的刻板印象，拉進文物與孩子的距離。

四個互動展示區分別是，四個主題文物延伸出來設計製作的教具，強調視覺、觸覺、聽覺等各種感官的學習，期望兒童能在操作教具的遊戲中，習得文物相關的知識，懂得欣賞文物的美。

現場可以動手觸摸的複製品，讓兒童體驗皇帝收藏文物，拿出來賞玩的感受。例如，暱稱「乾隆皇帝玩具」的多寶格，在一般展場中，只能看到展覽人員設計打開的樣子，無法理解其中的空間配置。經在兒藝中心展出的複製品，則能讓兒童透過動手翻動多寶格複製品，從動手賞玩的經驗中，觀賞多寶格這個奇妙的小空間，體會皇帝玩玩具

■ 多寶格圓盒的複製品。

的感受。

又例如，轉心瓶這個神奇的清朝瓷瓶，轉動時，內瓶的金魚會隨著轉動，出現在外瓶鏤空的瓶上小窗，形成觀賞趣味。展場

中的展覽櫃只能看見故宮展覽人員設計好擺設的樣子，但兒童藝中心曾經展出的特大號轉心瓶，讓兒童鑽進特別設計的轉心瓶內部，體驗旋轉的感覺。

水寫書法展示品，讓現在少有機會拿毛筆寫字的兒童，在展覽現場能仿效古人，坐在古樸的桌椅旁，拿起毛筆有模有樣的學寫字。有趣的是，這個設計只讓兒童使用毛筆沾水寫字，寫在特殊材質上便會出現文字；體驗而不會不小心弄髒衣服。水乾了之後，下一位使用者也能繼續用水寫字。是兒童對這個展覽區最有興趣的教育展示品之一。

多媒體互動裝置，大概是故宮兒藝中心與其他場館，最不一樣的地方了。這些精心設計的多媒體互動裝置，讓兒童在操作過程，對文物產生不一樣的經驗。例如，曾經展出的清明上河圖拼圖，只要拼圖拼對了，清明上河圖的文物影片就會出現。

可容納四十人並擁有寬螢幕的迷你環形劇場，是許多親子觀眾拜訪兒藝中心的重點，因為這裡有好看的兒童影片。

從已不常態播放的〈國寶總動員〉大受觀眾喜愛之後，故宮持續編列預算，進行兒童微電影動畫的製作。目前已經完成的〈國寶神獸闖天關〉、〈國寶迷宮〉、〈小故宮幻想曲〉等，每一片皆有其特色，都是應用文物創造出擬人化的造型，來編製故事，提高兒童對於觀賞文物的興趣與樂趣。

古今不同的生活樣貌，就在兒藝中心給孩子的展品中，得以透過觀察、動手、思考、遊戲、體驗等方式，經驗古代與現代生活中的異同。然而，兒童藝術中心的目標，除了培養小觀眾之外，更期待家長能帶著孩子進入大故宮，在眾多國寶的迷宮中，觀賞文物的真面目。

兒童學藝中心不定期會配合教育展示內容，舉辦教育劇場活動，由劇場人員演出文物故事；由志工帶領的親子說故事活動，讓孩子能在故事中學習文物知識；不定期特別聘請的學者、講師，所帶領的親

子活動，內容融合了認識文物與創意創作，很受家長喜愛。故宮博物院為了不同目地，製作的精美複製品，在這些教育活動中扮演重要角色，提供孩子學習時，還能從接觸複製品的體驗中，產生觀賞的特殊感受。

兒童學藝中心平日以接待學齡前和學齡兒童團體為主，週末則服務親子家庭觀眾。入口處的櫃檯提供學習單、簡介等，是家長陪伴兒童參觀時的好幫手。小故宮幻想曲親子導覽地圖設計得非常有趣，提供參觀完兒藝中心想進正館尋寶的親子觀眾，按圖索驥。這些輔助參觀學習的資料，皆可在兒藝中心網站上下載。網站上另有兒童文物遊戲，可讓孩子透過網路邊玩邊學。故宮並有許多兒童閱讀出版品，可在博物館商店找到。

國立故宮博物院：台北市士林區至善路二段 221 號

故宮北院兒童學藝中心
http://theme.npm.edu.tw/children/zh-tw/center_intro.html

故宮北院學習資源下載網頁
http://theme.npm.edu.tw/children/zh-tw/learn_download.html

嘉義故宮南院兒童創意中心

為達「平衡南北，文化均富」的目的，二〇〇四年由行政院核定，在嘉義太保，設立國立故宮博物院南部院區，定位為「亞洲藝術文化博物館」，二〇一五年底開始試營運。

為了鼓勵兒童探索多元的亞洲文化，特別在博物館一樓規劃了三百四十坪，專屬於五到十二歲兒童的學習空間。兒童創意中心有一個環形劇場，四個主題互動展示區，和一個教育特展區，目前皆以認識亞洲文化為主軸。展場有許多亞洲文物延伸設計出來的多媒體互動裝置、動手操作的教具、遊戲互動體驗等，期望能讓兒童在操作中，增加學習樂趣與興趣。

📍 國立故宮博物院南院：嘉義市太保市故宮大道888號

南院兒童創意中心網頁
http://south.npm.gov.tw/Children/Info/Introduction

鶯歌陶博館兒童體驗室

新北鶯歌陶瓷博物館（以下簡稱陶博館）建立於台灣的陶瓷產業中心，從一九八八年決定建造，到二〇〇〇年開館，歷時十二年，是台灣第一所現代化陶瓷博物館。所有的展示，皆圍繞著「土」這個主題。

陶博館致力於台灣陶瓷文化，與鶯歌當地的陶瓷產業界有很好的合作，不但提升大眾對陶瓷文化的興趣，也因博物館的設立，提升地方產業形象。館方成立以來，讓鶯歌成為一個充滿文創氣息的陶瓷小鎮。陶博館在成立之初，便設計了一個非常漂亮的兒童體驗室，在這個空間當中，有溫暖的天然採光照明，分為主題課程進行的主題區、中央平台的壓印區、藝術家創作作品的陶燈區與陶樂器區。

最具特色的是，中央的陶藝創作壓印區。這是一個圓形的平台，為了刺激兒童的觸覺感官，平台以具有不同花紋線條凹凸質感的素燒地板所做。進入這個區的兒童，能在老師帶領之

下，拿取正中央泥池裡練好的陶土；在具有不同觸感的平台上，親自用手上的土糰經驗凹凸圖形的變化。玩夠了之後，走出平台前，最外圈是一圈小河道，可以先清洗手腳，一旁還有櫃子可放換洗衣物，淋浴間和水龍頭，讓家長可輕易協助孩子清理。

兒童體驗室的各個角落，放置了藝術家專為進入這個空間的兒童，所做的藝術品，這些作品擁有鮮豔的色彩與可愛的造型。陶燈區作品是大型鮮豔的陶燈，能讓兒童體會與欣賞陶藝的變化與可能性。

陶樂器區，以聲音為體驗的主題。作品造型漂亮有趣，可敲出各種聲響，讓兒童體驗陶藝與聲音的樂趣。這些作品擁有不同質感的表面，能發出不同聲音，或產生明亮

感；有趣的是，這些作品都是土做的。兒童能在玩樂的過程，了解土經過了煉燒，可以轉變為很不一樣的東西。

陶博館推廣教育部門，每個月為兒童體驗室規劃不同主題的課程，由專業老師引導兒童接觸土這個媒材，探索發現土的各種可能性。體驗室的主題課程區十分受歡迎，直接、間接的帶動了鶯歌地區目前許多以觀光為名的動手做課程內容。目前兒童體驗室的主題課程採收費制，材料費用不高，屬親民等級，只開放給四到十二歲的兒童參加主題課程。週間以兒童團體預約為主，人數限十到三十人之間；若名額剩下，則收現場報名觀眾。週末與假日，則開放親子觀眾現場報名，開課前三十分鐘，在地下一樓兒童體驗室入口繳費報名。每名兒童需有家長陪伴，但最多限一名家長同進入。

陶博館除了室內的兒童體驗室之外，戶外的各種陶瓷體驗工作坊，提供兒童觀眾從經驗學習各種陶瓷作品完成的方法，例如灌模、拉坯、柴燒等各種方法。戶外廣大的陶瓷公園空間，親水區在夏天開放兒童玩樂，玩沙區讓兒童盡情的以觸覺接觸沙土這個大地媒材，更有各類陶瓷造型的作品，供兒童近距離接觸。

📍 鶯歌陶博館：新北市鶯歌區文化路200號

陶博館兒童陶藝園地
http://kids.ceramics.ntpc.gov.tw/zh-tw/Home.aspx

▼台北當代藝術館

台北當代藝術館建築物是日治時期的建成小學校，建造於一九二一年。這棟紅磚建築後來還曾經扮演台北市政府辦公室的重要功能。一九九六年成為市定古蹟之後，於二〇〇一年正式開幕，成為台北市專門展出當代藝術的美術館。

這所展出各式各樣、難以想像藝術品的當代藝術館，雖然位於一棟古蹟當中，裡面卻是最新奇的藝術展品。親子觀眾進入其中，真實的與可以摸、可以玩的藝術品互動交流，體驗整體呈現於空間中的藝術品帶來的感受。

由於地點的關係，二〇〇九年之後，當代藝術館將作品展示的範圍，擴大到館前廣場和捷運中山地下街，試圖吸引更多人留意當代藝術的美妙。二〇一〇年更參與策劃延伸至館外的公共藝術案；包括目前許多親子觀

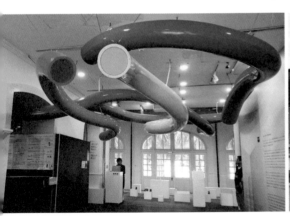
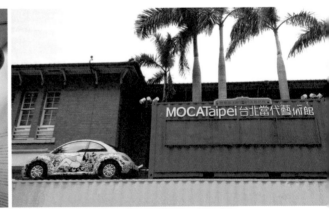

眾喜歡散步玩耍的中山站線型公園。這些出現在人來人往空間中的當代藝術，以具體的存在形式，真實地走入觀眾的生活。兒童在當中攀爬玩耍，更能凸顯當代藝術期欲與觀眾近距離互動的特性。

每年寒暑假，當代藝術館都會特別設計兒童可參與的冬令營和夏令營，由藝術家與藝術教育人員，共同發展適齡的兒童藝術活動，讓兒童在活動中體驗藝術。另外，好玩藝教室每一期開設的金工、木作、皮革、版畫等各類創作課程，受到城市族群的喜愛，這類課程中，有週末專門開給兒童的藝術小學堂。

基於兒童藝術課程的需求，二〇一二年之後，成立了U12小玩藝教室，主要目標是教育推廣，憑門票即可開放親子入場，共同參與手作課程。

台北當代藝術館位於市中心，距離捷運站非常近，旁邊有著展示趣味公共藝術的線型公園，是親子觀眾任何時間都可造訪的地方。

台北當代藝術館U12小玩藝教室網頁
http://www.mocataipei.org.tw/index.php/2012-01-12-05-25-27/moca-u12

● 台北當代藝術館：台北市大同區長安西路39號

其他適合親子前往的博物館

- 朱銘美術館

這個位於北海岸的私人美術館，在二○○七年成立兒童藝術中心，以雕刻家朱銘的創作理念與美學觀點，強調廣泛題材與多元素材，以五種感官體驗探索創作。這些教育活動考量了不同年齡兒童的心智發展，每堂課六十分鐘，搭配美麗的戶外展示環境，運作多年來頗受好評。

新北市金山區西勢湖 2 號

http://www.juming.org.tw/opencms/juming/index.jsp

- 奇美博物館

奇美博物館成立於一九九二年，是創辦人許文龍童年時期，參觀台南州立教育博物館之後，為自己的人生所設立的夢想。博物館中的收藏品，以西洋藝術、樂器、兵器、動物標本、化石為主，總共有四千多件藏品。館內的小藝樹空間，專為三到十二歲兒童所設立，由小藝樹家族帶領兒童，在博物館空間探索與學習藝術，透過各種想像力與互動體驗，學習館內藝術品。

台南市仁德區文華路二段66號
http://www.chimeimuseum.org/

chapter

10

爸媽最想問的
兒童學習藝術問題

第十章

爸媽最想問的兒童學習藝術問題

關於兒童藝術鑑賞學習

Q 我的鑑賞素養有待加強，怎麼帶孩子看畫？

很多家長看到孩子參觀美術館的作業時，十分擔憂自己的鑑賞能力無法帶孩子看畫，於是把帶孩子進美術館參觀等同陪同做作業，到了現場只要孩子能抄抄寫寫，拿張展覽資料能回家剪貼做作業就好。

當然，事先查閱資料是好辦法。但要記住所有的展覽資料，然後到現場導覽給孩子聽，是件苦差事，況且要背誦那些資料也不容易。

按照本書的推廣觀眾中心取向鑑賞方法，由自己的觀點出發，與孩子一起進入美術

館討論作品，在一個展場中各自選出最喜歡的作品，互相自由分享想法，是不錯的親子活動。

Q 我的孩子進入美術館，就愛跑來跑去，我該限制他嗎？

每個地方都有一定的規範，美術館因展覽藝術作品的空間特質，也有獨特的規範。

一定要注意三項最重要的事情：展場不能吃東西，不能大聲說話，不能隨意奔跑。

美術館的展覽空間，依據不同的展覽會有不同的空間設計，但都不是為了讓兒童跑跑跳跳而設計。展場空間的特殊性，有時會讓兒童感覺在那兒跑跳是好玩的事情，然而基於安全理由，以及保護作品的原則，兒童在美術館空間不宜跑跳，這同時也保障其他人的安全。

展場不能飲食，是一項重要原則。沒有人希望作品受到食物殘渣或油漬所汙染。若要飲食，請到餐飲部門。

為了避免干擾他人參觀，展場空間不大聲說話，是重要的公共空間禮儀。目前台灣許多展場空間的導覽，已經不再使用擴音器，取而代之的是十分進步的自助式導覽器，

或是以聲音頻道控制的團體導覽器。

除了上述之外，近年還推廣一個觀念，在美術館內因任何的理由做筆記都使用鉛筆，這主要基於保護作品的原則。萬一不慎鉛筆汙染了作品，比起原子筆、簽字筆或其他有顏色的筆，鉛筆較容易處理。因此，不吃東西、不大聲說話、不奔跑、使用鉛筆做筆記，是四個參觀美術館的重要國際禮儀。

Q 我的孩子進了美術館，喜歡看和我不一樣的東西，我們怎麼討論？

每個人的參觀喜好不同，家長和孩子年齡層的差異，喜歡不一樣的作品是很

正常的事。理論上，孩子會自主的選擇自己喜歡的作品觀賞，不一定受到家長的影響。家長可以觀察孩子喜歡哪一類的作品，透過更多的鑑賞問答分享與討論，包容孩子的想法。如此不僅能增加親子互動之外，更能增加對孩子想法的了解。

Q 我怎樣能鼓勵孩子更喜歡欣賞藝術？

口語鼓勵不如付諸行動！週末假日與孩子一同逛美術館，參觀、分享與討論，或是報名美術館的親子導覽、兒童藝術活動、兒童教育展等，皆是從行動中學習的好方法。

走累了可以到餐飲部吃點心，乾淨明亮的美術館洗手間，提供親子觀眾乾淨的享受，在心靈飽足之後，也具體感受到身體的滿足。

根據研究顯示，成年後，時常喜愛造訪美術館的觀眾，他們通常擁有不錯的童年參觀經驗。其中，參觀完畢，去看看美術館的特色小禮品，是延續記憶的好方法。家長可以帶孩子到美術館賣店，尋找這類小東西。目前各地美術館都有不錯的餐飲部，賣店也都具有館方特色，都很受兒童觀眾歡迎。

Q 我的孩子喜歡和我一起欣賞藝術品，我是不是需要買許多相關的藝術類書籍，讓他自己讀？除了讀書之外，是否有其他方式可以跟孩子共賞？

閱讀永遠不嫌少！雖然本書的觀點，在於推廣觀眾中心取向的藝術鑑賞模式，鼓勵大家在不用看很多展覽資料的情況，直接且直覺的接觸作品，有結構的描述與分析作品，形成觀眾自己對作品的價值判斷。

理論上，兒童在不斷討論作品的過程中，許多視覺經驗將內化為審美經驗，提升審美能力。然而，審美階段發展中，除了幼年時期的偏愛期，以及多數成年人可到達的美與寫實時期之外，表現期、風格與形式期、自律期這三個時期，都需要形成藝術鑑賞的價值觀，並以藝術知識輔助主觀的觀賞。

觀賞時大量填塞知識並無益處，也沒有多少人能全面記憶所得知識，不如在愉快的欣賞過程，大量增加視覺經驗。待興趣提升之後，閱讀便能輔助學習了。目前台灣的兒童讀物與繪本出版品中，有許多優質藝術類圖書，都值得參考。（請參考附錄書目）

關於兒童創作

Q 我的孩子愛塗鴉，需不需要教他畫寫實具像物？

兒童畫他知道的世界，反映的是，兒童創作者對世界的理解，在不同的年齡展現心智發展的現狀，實不宜以寫實具象的技巧指導兒童。若過度以技巧指導，無法達到的兒童可能會大感挫折而不想畫畫。下指導棋的成人也可能感覺挫折，覺得孩子怎麼教不會。總而言之，不需要揠苗助長，接納孩子本我的創作樣貌就好。受到鼓勵的孩子能夠勇敢下筆，展現最天真美麗的樣子。

Q 我的兩歲孩子還不大會認顏色，這樣對嗎？怎麼教他認識顏色？

塗鴉期的幼兒，學習造型比學習色彩容易得多。一個一歲半的孩子，可能可以透過圖卡，一下子學會十種造型的名稱，但對於顏色卻無法理解。顏色是非常抽象的概念，

蠟筆盒打開，每一隻長得一模一樣的蠟筆卻有著不一樣的顏色名稱，這對一、兩歲的幼兒而言，比學習造型還要困難。

如果非得學習色彩，請利用相關於色彩的物件教導，例如香蕉是黃色的，蘋果是紅色的，葉子是綠色的。幼兒透過各種感官學習，造型加上色彩之外，有時候還能配上其他的感官刺激，例如香蕉是黃色的之外，還能同時聞到香蕉的味道，吃到香蕉的美味，這樣學起來又更快一些。

Q

我的孩子不會用固有色畫畫，怎樣教導畫出正確的顏色？

顏色與情感表達具有高度相關性，尤其對於還無法使用語言表達感受的兒童來說，顏色所展現的情感遠超過口語表達。換句話說，顏色比語言更能清楚的表達感受。

自然發展的情況之下，大約要到六、七歲，才能正確畫出物體的固有色彩。在這之前，兒童以直覺選色。更年幼的塗鴉期兒童，甚至只是拿取靠近自己的蠟筆畫畫。現在的孩子多半在幼兒園學習，認識顏色的年齡往下拉很多，卻不表示能夠在每次畫畫的時候，都能表現物體的固有色彩。大約要到七歲之後，才能穩定表現固有色。

翻開藝術史，藝術家利用色彩展現情感，不一定使用固有色展現藝術風格。孩子如果真的想要使用固有色，就會自然出現，不需要擔憂。從另外一個角度想，孩子的作品所展現的色彩特質，不正是創作時面對自己情感最真實的表現嗎？

Q 我的孩子愛畫畫，但是很沒耐心，一張圖畫通常沒畫完就跑了，怎麼辦？

兒童的注意力集中時間較短，年齡愈小，愈無法長時間坐在桌子前，做同樣的事情。塗鴉期的孩子，拿筆畫畫的專注時間，甚至不到一分鐘；好一點的情況只有一兩分鐘。塗鴉期的幼兒有能力主動抓握筆，動手在紙張上塗個幾筆，又立刻放下筆，轉向旁邊的玩具，玩個幾分鐘再轉回來畫幾筆。

年幼的孩子短時間專注在圖畫紙上，是很正常的事情。學齡前的孩子則視情況而定，受鼓勵、興趣、陪伴、媒材、主題等因素，都有可能影響孩子專注創作的時間。一般而言，學齡前的孩子專注時間能達到十五到五十分鐘不等，有能力畫出較為完整的圖畫，但不一定達到大人心目中「完整」的標準。

如果期待孩子能更專注的創作，可以將桌面收拾乾淨，讓孩子更能把視覺單純的聚焦

Q 我的孩子愛畫畫，我該怎樣幫他準備繪畫媒材？

台灣的美術媒材非常進步，能找到很多品質佳的彩繪筆材或勞作用具。一般的大型文具店或美術用品行，也很容易找到各種各樣的彩繪媒材。對於兒童使用的彩繪用具，推薦蠟筆類彩繪素材。

蠟筆類媒材使用的時候，能展現輕重緩急，線條疏密，甚至是混色所帶來的各種變化，較能表現各種情感。縱使筆盒裡面顏色少，也能因各種展現感受與情緒能量的下筆力度，而產生各種層次的變化。選擇蠟筆的時候，建議選擇彩度高不容易掉屑的胖蠟筆，好抓握也容易運筆。目前台灣製作的胖蠟筆大多價廉質優。網路上也可以找到高價的進口蜂蠟筆、蠟磚、粗水性蠟筆、玻璃蠟筆、畫布蠟筆等各種產品，都是很好的選擇。

旋轉蠟筆介於粉蠟筆和色鉛筆之間，是很好的控制性彩繪媒材。色鉛筆控制性高，

在圖畫紙上，媒材也不要太過於複雜。當孩子集中注意力表現時，不斷的讚美，更能制約到專注創作的行為。但是，如果不想畫而跑開，一定是有其他更為吸引人的事情，例如點心來了，或看到一旁更好玩的玩具，因此，兒童創作時務必撇除干擾專注創作的因素。

描繪出來的線條細，較無法大筆揮灑，較不適合年幼的孩子。彩色筆由於很容易產生筆頭內縮的問題，不建議給年齡太小的兒童使用。再者，彩色筆平塗的特質，無法展現線條快慢輕重帶來的線條變化，也較無法用來表達輕重緩急的情緒特質，讓作品表現受限，非常可惜。無論家長如何選擇媒材，都要選擇無毒產品，避開太過於廉價、沒有品牌，不知內容物的彩繪媒材。

▼ 關於兒童學畫

Q 我的孩子愛畫畫，我需要花錢培養他嗎？

如果能遇到好老師，學畫畫是很棒的經驗。但家長必須想清楚，「培養」的定義是什麼？要讓孩子畫得更好、更像、更漂亮？讓孩子未來走上創作之路？要能畫出比賽得獎的作品，好做升學條件？或單純只是培養興趣，豐富人生體驗？

由於藝術的學習並不像英文、數學之類，具有標準答案的認知學習，各種各樣的表

現，都要能被接受，個人特質與風格也要被鼓勵，如果學畫畫能夠學習媒材使用方法，鼓勵孩子大方表現自己，那就是最棒的事情了。

Q

我想送孩子到美術才藝班學習，我該如何挑選？

臨摹與模仿式的學習，是速成的方法，具有學英文、數學那樣的標準答案，就是要學得像、學得好、畫得漂亮。一般兒童都有很好的模仿力，也都能把老師視為模仿楷模，快速的習得老師教的內容。臨摹並非不能教的繪畫技術，畢竟中國人幾千年來都用臨摹學習。

然而，許多時候，我們更希望孩子做自己，在美術才藝教學上也是如此，要把一群孩子教出畫得一樣，且畫得漂亮，是比較容易的。但要教給媒材使用技巧，卻要能保留孩子天生的個人特質與表現性，確有其困難度，要花比較多時間培養。

因此，挑選畫班時，可以先參觀，試上課，觀察老師是否鼓勵孩子的個人特質？能否能接受孩子的個人表現？一群孩子是否畫得差不多？如果現場的孩子能夠在某個基本技巧之下，展現各種不同的樣貌，就是對孩子最棒的環境了。

Q

我的孩子上了才藝班，回來變得不愛畫畫，這是怎麼回事？

不少家長曾表示，因為孩子愛畫畫才送他去才藝班，沒想到，才藝班的作品拿回來，畫得很好，可是在家就不愛畫了，就算畫了也和才藝班學的不一樣，這是怎麼回事？

每個孩子的狀況不同，很難猜測這裡發生什麼事，必須先撇除所有人際關係、情緒困擾、生理疾病等客觀因素，單純聚焦於教學方式的探討。

建議家長可以到班參觀，觀察教學方式是否尊重孩子本性的創意表現，鼓舞特定教學主題之下的個人特質。或跟老師談談這個問題，聽聽老師的想法。家長在家可以更多的鼓勵孩子自發性的塗鴉與想像畫，或鼓勵孩子透過自己的觀察而畫出來的造型，幫助孩子找到創作的自信心。

Q 我的孩子上了才藝班，無法像才藝班要求的那樣畫，他到底有沒有學會？

這也是好多家長的問題。有的家長表示，自己的孩子從才藝班帶回來的作品很棒，在家卻怎樣都無法創作出那樣的作品。有的家長表示，自己的孩子在家本來很愛畫畫，去了才藝班之後，變得很不愛畫畫，也不愛給家長看；從才藝班拿回的作品很有表現性，在家一點也不像學過那些技術的樣子。

這個情況之下，給家長一些建議，我們是不是過度的從漂亮或是寫實的角度看孩子的作品？或是曾經在不經意的時候，批評了孩子的作品，使得孩子在家怕被批評，所以就不畫了。當然，每個孩子面對的情境不同，同樣的，先撇除所有人際關係、情緒困擾、生理疾病等客觀因素，單純聚焦於教學，或是家長面對孩子作品的自省，才能找到真正的原因。建議重新參觀才藝班教學，或與老師談談家長的發現。找到問題之後，鼓勵孩子適齡表達，忌揠苗助長，孩子應能很快找回屬於自己的創作自信。

Q 老師誇獎我的孩子有天分，是否該讓他去讀體制內的美術班？

體制內的美術班，確實有較好的美術學習資源，擁有很棒的美術老師，學習欣賞藝

術品與創意創作方法，並且擁有同樣對美術也很有興趣的同學。

一般而言，國小美術班的孩子，在學校的創作引導氛圍中，都能擁有良好的學習環境與快樂的學習。然而，美術班不應該等同培養未來的創作者，大量閱讀不同領域的知識，也是美術創作靈感的來源。再者，家長如果能夠接受美術班的考試方法，讓孩子能在不惡補技巧的情況下，進入美術班就讀，就會是很棒的事情。

目前台灣教育體制之下，許多家長為了讓孩子進入美術班，讓孩子在很年幼的時候，超齡學習靜物寫生或素描之類的寫實技巧，以心智發展來看，並不是很恰當。但世界上的事情探究起來，並沒有太大的對錯之分，技巧學習確實提供某些孩子良好的學習經驗。但相對的，對某些孩子而言，卻是挫折的經驗。因此，到底要不要讀體制內美術班，依據家長的價值觀，可或不可，由家長自由認定囉。

Q

我的孩子愛畫畫，也想讀美術班，但是讀美術班有未來嗎？

理想的情況下，美術的學習能增進左右腦平衡，在理性的觀賞與認知學習後，透過感性的右腦整理，再由手眼協調的展現方法表現出來。

現在我們應該更為宏觀的看待美術學習，不宜將美術學習視同培育藝術家。藝術創作僅僅是美術學習的一小部分。美術職業的多元性可能比其他職業更多，但我們時常把美術和創作劃一等號。

未來的美術專業，包括藝術品經紀人、藝術品修復人員、藝術品鑑定人員、藝術評論者、藝術學研究者、藝術心理治療等，皆非進行單純的美術創作，但如能擁有美術創作經驗，或許會比沒有藝術創作經驗的人員更能扮演好這些專業角色。「未來」很難評估，美術相關專業在未來的分類比過去更多更細，端看家長們如何評量美術的價值了。

Q
我該讓孩子參加美術比賽嗎？

兒童美術比賽是一件很兩難的事情。首先，兒童天真的特質，多數主觀認定自己參加比賽都有得獎的希望。但美術比賽會有大量的作品，說明了美術比賽要勝出得獎真的不容易。美術比賽得獎的孩子，受到鼓勵是必然。落選的孩子雖不一定失落，但花了心思的好作品，時常因主辦單位退件不易而有去無回，甚為可惜。

許多長大後仍喜好美術的人，甚至念了美術系的學生，都表示自己童年時期曾獲得

兒童畫比賽評審的青睞，因此喜好美術。曾擔任兒童美術比賽的評審也都心知肚明，不少比賽作品曾由大人動手，才能點出全畫焦點。自然的情況下，兒童認定的「完成作品」和大人認定的不大相同。

兒童可能無法理解主角要畫大，作品才能有主題感；兒童可能更無法理解，圖畫各個細節要塗滿，作品才能有整體感；兒童可能也無法理解，背景都要留意，作品才能有完整感。這些，都造成兒童畫作品送件比賽前，指導老師要十分花心思讓孩子不斷地修改再修改，才能形成具有完整性主題樣貌的好作品。

換句話說，比賽作品時常是過度指導的結果。這部分也端看家長的價值觀，兒童確實能從比賽有所學習，並獲得成就感；但比賽確實耗神耗能，且不一定能展現兒童的本質樣貌。無論如何，比賽得獎或畫得好的孩子，至少要能坐得住，能聽從老師指引，慢慢的磨出好作品，這點值得嘉獎。期待有一天，兒童畫比賽都能退件，讓參賽兒童最後都還能保有記錄著自己努力的作品。誰知道，那些被銷毀的作品中，有多少未來的知名創作者呢？

附　錄

藝術相關兒童讀物推薦

- 美術史

《第一次看懂世界名畫》，Dickins, R. ／著，江坤山／譯，小天下文化。

《藝術的故事：世界最偉大的繪畫和雕刻》，Alexander, H. ／著，周靈芝／譯，小典藏出版。

《給中小學生讀的藝術史套書：繪畫篇、雕塑篇、建築篇》，Hillyer, V. M. ／著，李爽、朱玲／譯，小樹文化。

《漫畫版20個臺灣藝術家的故事》，劉宗銘／著，玉山社。

《我的故宮欣賞書》，林世仁／著，BARKLEY、黃祈嘉／著，小天下文化。

《大藝術家的故事》，Brocklehurst, R., Dickins, R. & Wheatley, A. ／著，張燕風／譯，小天下文化。

《藝術魔法書：兒童西洋美術鑑賞入門》，黃啟倫／著，雄獅美術出版。

《圖說西洋美術史》，關口修／著，易博士出版社。

- 繪本類鑑賞

《我的美術館》，Verde, S. & Reynolds, P. H. ／著，宋珮／譯，遠流文化。

《酷比的博物館》，Johnsen, A. K. ／著，陳雅茜／譯，小天下文化。

《蒙娜麗莎逛美術館》，林滿秋／文，江長芳／圖，聯經出版社。

《小小美術鑑賞家：林玉山、陳進、郭雪湖、楊三郎、李澤藩、顏水龍》，共6冊，江學瀅／著，雄獅美術出版。

《毛公鼎是怎麼到博物館》，陳玉金／文，孫心瑜／圖，小典藏出版。

- 繪本類故事

《愛畫畫的吳道子》，陸麗娜／文，宋珮／譯，蘇美璐／圖，小天下文化。

《馬諦斯的剪刀》，Winter, J. ／著，馬筱鳳／譯，小典藏出版。

《小老鼠大畫家》，Zalben, J. B. ／著，馬筱鳳／譯，小典藏出版。

《童話飛進名畫裡》，林世仁／文，蘇意傑／文，小典藏出版。

《Kling Kling 庫西的藝想世界》，湯庫西／著，小典藏出版。

《鍋牛出發了：帶你去找一幅現代名畫》，Saxton, J. ／著，林良／譯，小典藏出版。

《追著米羅跑》，法蘭西斯柯尼，寶拉／著，倪安宇／譯，小典藏出版。

《夏綠蒂遊莫內花園》，Knight, J. M. & Sweet, M. ／著，陳佳利／譯，小典藏出版。

《我的梵谷：向日葵和星夜》，Holub, J. ／著，劉清彥／譯，青林出版社。

《第一次藝術大發現》，王達人／著，青林出版社。

《大畫家的小秘密系列：梵谷、達文西、畢卡索》，朱孟勳／譯，青林出版社。

《小小美術鑑賞家：林玉山、陳進、郭雪湖、楊三郎、李澤藩、顏水龍》，共6冊，江學瀅／著，雄獅美術出版。

• 繪本故事類

《會說話的畫》，林芳萍／文，許文綺／圖，小典藏出版。

《戴帽子的女孩》，林滿秋／文，陳澄波／圖，小典藏出版。

• 青少年閱讀

《誰偷了維梅爾》，Balliett, B. ／著，蔡慧菁／譯，小天下文化。

《穿越故宮大冒險》，鄭宗弦、諾維拉／著，小天下文化。

 商周出版

讀者回函卡

感謝您購買我們出版的書籍！請費心填寫此回函卡，我們將不定期寄上城邦集團最新的出版訊息。

不定期好禮相贈！
立即加入：商周出版
Facebook 粉絲團

姓名：＿＿＿＿＿＿＿＿＿＿＿＿＿＿＿＿＿＿ 性別：□男　□女

生日：西元＿＿＿＿＿＿年＿＿＿＿＿＿月＿＿＿＿＿＿日

地址：＿＿＿＿＿＿＿＿＿＿＿＿＿＿＿＿＿＿＿＿＿＿＿＿＿＿

聯絡電話：＿＿＿＿＿＿＿＿＿＿　傳真：＿＿＿＿＿＿＿＿＿＿

E-mail ：

學歷：□ 1. 小學 □ 2. 國中 □ 3. 高中 □ 4. 大學 □ 5. 研究所以上

職業：□ 1. 學生 □ 2. 軍公教 □ 3. 服務 □ 4. 金融 □ 5. 製造 □ 6. 資訊

　　　□ 7. 傳播 □ 8. 自由業 □ 9. 農漁牧 □ 10. 家管 □ 11. 退休

　　　□ 12. 其他＿＿＿＿＿＿＿＿＿＿＿＿＿＿＿＿＿＿＿＿＿

您從何種方式得知本書消息？

　　　□ 1. 書店 □ 2. 網路 □ 3. 報紙 □ 4. 雜誌 □ 5. 廣播 □ 6. 電視

　　　□ 7. 親友推薦 □ 8. 其他＿＿＿＿＿＿＿＿＿＿＿＿＿＿

您通常以何種方式購書？

　　　□ 1. 書店 □ 2. 網路 □ 3. 傳真訂購 □ 4. 郵局劃撥 □ 5. 其他＿＿＿

您喜歡閱讀那些類別的書籍？

　　　□ 1. 財經商業 □ 2. 自然科學 □ 3. 歷史 □ 4. 法律 □ 5. 文學

　　　□ 6. 休閒旅遊 □ 7. 小說 □ 8. 人物傳記 □ 9. 生活、勵志 □ 10. 其他

對我們的建議：＿＿＿＿＿＿＿＿＿＿＿＿＿＿＿＿＿＿＿＿＿＿

　　　＿＿＿＿＿＿＿＿＿＿＿＿＿＿＿＿＿＿＿＿＿＿＿＿＿＿

　　　＿＿＿＿＿＿＿＿＿＿＿＿＿＿＿＿＿＿＿＿＿＿＿＿＿＿

請沿虛線對摺，謝謝！

書號：BOE009　　　書名：玩藝術，酷思考　　　編碼：

國家圖書館出版品預行編目資料

玩藝術,酷思考：親子一起學藝術,培養美力與思考
力 / 江學瀅著. -- 初版. -- 臺北市：商周出版：
家庭傳媒城邦分公司發行, 2016.11
　面；　公分. -- (商周教育館；9)
ISBN 978-986-477-144-8(平裝)

1.藝術教育 2.親職教育

903　　　　　　　　　　　　　105021025

商周教育館 9

玩藝術，酷思考：

親子一起學藝術，培養美力與思考力

作　　　者／江學瀅
企 畫 選 書／黃靖卉
責 任 編 輯／彭子宸

版　　　權／翁靜如、吳亭儀、黃淑敏
行 銷 業 務／張媖茜、黃崇華
總 編 輯／黃靖卉
總 經 理／彭之琬
發 行 人／何飛鵬
法 律 顧 問／台英國際商務法律事務所羅明通律師
出　　　版／商周出版
　　　　　　台北市104民生東路二段141號9樓
　　　　　　電話：(02) 25007008　傳真：(02)25007759
　　　　　　E-mail：bwp.service@cite.com.tw
發　　　行／英屬蓋曼群島商家庭傳媒股份有限公司城邦分公司
　　　　　　台北市中山區民生東路二段141號2樓
　　　　　　書虫客服服務專線：02-25007718；25007719
　　　　　　服務時間：週一至週五上午09:30-12:00；下午13:30-17:00
　　　　　　24小時傳真專線：02-25001990；25001991
　　　　　　劃撥帳號：19863813；戶名：書虫股份有限公司
　　　　　　讀者服務信箱：service@readingclub.com.tw
　　　　　　城邦讀書花園 www.cite.com.tw
香港發行所／城邦（香港）出版集團
　　　　　　香港灣仔駱克道193號東超商業中心1樓_E-mail：hkcite@biznetvigator.com
　　　　　　電話：(852) 25086231　傳真：(852) 25789337
馬新發行所／城邦（馬新）出版集團【Cite (M) Sdn Bhd】
　　　　　　41, Jalan Radin Anum, Bandar Baru Sri Petaling, 57000 Kuala Lumpur, Malaysia.
　　　　　　電話：(603) 90578822　　傳真：(603) 90576622

封 面 設 計／陳文德
排 版 設 計／林曉涵
感謝圖片提供／國立故宮博物院、國立台灣美術館、台北市立美術館、高雄市立美術館、
　　　　　　　嘉義市文化中心、青睞影視
　　　　　　　林羿妏、柳佩妤、孫心瑜、孫翼華、陳怡靜、陳潔婷、彭弘智、楊錦樹、鄭善禧、賴佩暄
內 頁 攝 影／江學瀅、洪敏甄、李蕙如、廖美香、賴哲安
內 頁 繪 圖／陳彥菱
印　　　刷／中原造像股份有限公司
經　　　銷／聯合發行股份有限公司　　新北市231新店區寶橋路235巷6弄6號2樓
　　　　　　電話：(02) 2917-8022　　傳真：(02)2911-0053

■ 2016年12月22日初版　　　　　　　　　　Printed in Taiwan
定價350元

城邦讀書花園